主 编　刘 铮

中国当代摄影图录：缪晓春
© 蝴蝶效应 2017

项目策划：蝴蝶效应摄影艺术机构
学术顾问：栗宪庭、田霏宇、李振华、董冰峰、于　渺、阮义忠
　　　　　殷德俭、毛卫东、杨小彦、段煜婷、顾　铮、那日松
　　　　　李　媚、鲍利辉、晋永权、李　楠、朱　炯
项目统筹：张蔓蔓
设　　计：刘　宝

中国当代摄影图录

主编／刘铮

MIAO XIAOCHUN 缪晓春

浙江摄影出版社

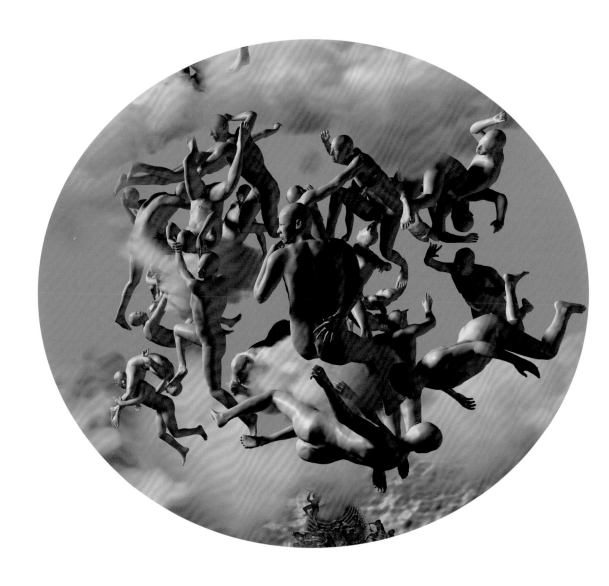

《虚拟最后审判》系列·（局部），2006

目 录

依旧出新：从早期近代通往未来的可能
——评缪晓春的文艺复兴作品三部曲：《虚拟最后审判》《H₂O》《坐天观井》

文 / 西格弗里德·齐林斯基　　译 / 黄晓晨

一

那些高声宣称人类在思想和艺术创作方面将发生"范式转换"的论调，通常在甚嚣尘上之后很快又失去了生命力。新千年开始后不久，几乎已经无人再去提及后现代这一概念了，而在 20 世纪 70 年代后期和 80 年代，这个概念曾对西方世界产生过巨大影响。15—20 年就进入半衰期，这对理论界的能量流转起到的作用微乎其微。

在人们还热衷于谈论后现代时，批评家们和文化哲学家们用这个概念表达出的是他们内心深深的焦虑，这种焦虑来自于：新的电子和数字技术已经全面渗入生活中——如果有什么东西被归入与物质等同的类别中去，那就意味着它已经无可救药，在一个算法世界的零维空间里，一切都将无可挽回地终结在一条死胡同里。在这种论调的攻势下，人们开始对所有具有身体性的东西进行抽象化处理，无一幸免。来自柏林的哲学家和人类学家迪特马尔·坎珀在 1989 年接受采访时，曾以一种极端的方式回应了这种世界观："目前，对我们而言，致命的不是癌症，也不是艾滋病，而是我们将经历视听的死亡，将溺亡于图像的洪流中，而不是自己去更多地经历生活、以自己的身体去获取感官体验。"[1] 坎珀说这席话时，录像机在中华人民共和国尚是一件非常昂贵的商品，一台录像机售价约 2500 元人民币，这相当于当时中国人平均月收入的 25 倍，而再往前推四年，一台录像机的售价则是 6000 元人民币（当时约合 1800 美元）。[2]

有这样一批艺术家，无论是在面对用于制造图像和声音的新技术手段时，还是在与文化悲观主义的世界观狭路相逢时，他们都不会感到手足无措，而缪晓春就是其中之一。至少从十年前，缪晓春就开始接受挑战，将数字造就的零维空间作为一种通向某种全新经验的必由之路：由数学排列的抽象性出发，却可以在和机器的联合中获得崭新的具象——即使这些具象和我们之前的感官经验那么不同。面对那些宣称理论的末日已经到来的人们，来自于布拉格这座炼金术士之城的犹太哲学家威廉·弗卢塞尔曾十分尖锐地表达了这样一个并不温和的观点：数字图像有可能是对奥斯威辛的一个回应。当上帝终于在纳粹的屠杀场中彻底死去之后，一种新的想象力却有可能从计算机的抽象化中生长出来，而我们通

1. Das Auge – Zur Geschichte der audiovisuellen Technologie. Narziss, Echo, Anthropodizee, Theodizee. Dietmar Kamper im Gespräch mit Bion Steinborn, Christine v. Eichel-Streiber, in: FILMFAUST, Heft 74, 1989, S. 31. ——原注
2. 这组数据来自 Ling Chen 的研究成果，我曾于 1988 年委托柏林工业大学进行此项研究。作者的数据来源是中国新华通讯社。——原注

过学习，或许还有可能获得这种想象力。这一说法已经超越了后历史的思路，至少，它对"当下"的理解让它涵盖了"从前"，它试图去迎接那些即将到来的东西，而不只是关注那些已经存在之物。

但这又只能在对历史经验的回顾中实现。非考古学[3]的一项基本原则认为，先锋派也不过是在充满创造性地（再次）征用历史。几个世纪以来，人们在对历史沉积物的发掘、研究和转换中，从不同视角书写了未来。缪晓春在他的作品三部曲中与近代早期的欧洲艺术进行了对话。在他所选取的绘画作品中，这位中国艺术家让我们明白了这一点：欧洲在16世纪的勃发属于那个时代的一部分，而那个时代当时正在为未来做准备。米开朗基罗、希罗尼穆斯·博斯和老卢卡斯·克拉纳赫是那个时代勇敢的梦想家，而不是倒行逆施的投机者。从绘画上看，他们又是欧洲现代性的探路者，而欧洲现代性身处自然科学的霸权地位之下，并受到对可见物体进行研究的物理学的影响。[4]而当缪晓春穿行于他们的作品之中时，也就在未来面前打开了当下。

<p style="text-align:center">二</p>

"小宇宙"（Mikrokosmos）[5]这一想法可能与"大宇宙"（Makrokosmos）有关。从这两个概念的起源和发展来看，它们就像是一枚硬币的正反两面，彼此间密不可分，因为这其中包含了一种相互关系。小宇宙事关整体构建，它超越了人类的存在，去往小人国的尘世。而大宇宙则是关于内部关系构建的概念，它在生理和心理上造就了人类，并向宇宙深处无限延伸。

亚里士多德在其对物理学的思考中创造了"小宇宙"一词，他的老师柏拉图在《斐莱布篇》中的思想曾给过他一些启发，而这两位伟大的古希腊哲学家的思想中实际上包含了对毕达哥拉斯学派世界观的追忆。在欧洲艺术中，不管是和声音有关还是和图像有关，只要在创作艺术作品时涉及运算问题，都会与毕达哥拉斯产生匿而不显的亲缘关系。作曲家泽纳基斯（Xenakis）曾说，所有与计算机发生关联的艺术家本质上都是毕达哥拉斯学派信徒。

在毕达哥拉斯看来，数字是一种媒介，它传达了大与小之间的关系。世间的个体和宇宙整体都受到上帝所创造的和谐关系的影响，各个组成部分之间被精心设计好的相互关系是可以被计算出来的，它们在此处或别处，以数学的方式，将自己表达为已被定义好的距离。在毕达哥拉斯的世界观中，最核心的部分就是简单的美丽以及平凡的共鸣，在音乐理论中，这体现在以基本音程中的八度、五度和四度为基础，使协和音程和不协和音程之间最复杂的关系也得以展开。

当缪晓春在《坐天观井》中对希罗尼穆斯·博斯创作于16世纪早期的作品《俗世乐园》

3. 原文是"an-archäologische"。——译注

4. 原文是"In bildlicher Hinsicht gehörten sie zu den Wegbereitern der europäischen Moderne, die durch die Hegemonie der Naturwissenschaften und eine Physik des Sichtbaren geprägt wurde."——译注

5. 此处将"Mikrokosmos"按照上下文直译为"小宇宙"，下文中"Mikrokosmos"作为缪晓春作品名称出现时，取中文原名《坐天观井》。——译注

进行改写时,他所处理的主题进入了欧洲文化的深处,那是基督教盛行的中世纪晚期。修道院院长赫拉特·冯·兰茨贝格为了对修道院中的其他修女进行道德教育,在1170—1180年间创作了一幅令人印象深刻的作品,作品的名称是《俗世乐园》(Hortus Deliciarum)。画面中那些希望获得不朽生命的人以及基督的信徒,沿着一架阶梯磕磕碰碰地在邪恶的下界和令人向往的美好天堂之间攀爬。在他们艰难地向上移动时,黑暗的魔鬼企图用弓箭夺去他们的性命,而明亮的守护天使则全力保护他们不致坠落。在赫拉特·冯·兰茨贝格的图画中,对人构成诱惑的那些罪完全隐藏在日常生活中:财产、安逸和欲望,它们隐身于金币、城堡、供人休憩的床和美丽的女子之中。一边是邪恶的龙之喉,一边是上帝以调解者的姿态向远方张开的双手,天堂和地狱,身处这充满紧张矛盾的关系之中的,便是人的生活,也只是人的生活。

这也是希罗尼穆斯·博斯三联画中较大的中间那部分的内容。缪晓春并没有像赫拉特·冯·兰茨贝格那样,按照严格的垂直顺序去表现俗世中形形色色的生存样式,而是像博斯那样,将更多注意力放在了水平方向上。俗世生活如同世间众多高原上狂乱的舞蹈,或者更恰当地说:那是些具有欺骗性的、一派田园风光的火山。而缪晓春又为它们分配了一个个生动的主题:由疾行的骑士发展而来的运输系统,继而却在技术装置的帮助下,变成了咆哮不羁、失去控制的交通系统,以及自然科学、建筑学、欲望、战争(反复进行的特殊活动)、技术所带来的粗暴破坏。

由电脑模拟生成的一幅幅图像表现出的一派纵酒狂欢的华丽景象,仿佛来自天穹和无尽的大宇宙。上帝创世故事中的"要有光!"(Fiat lux!),在电脑中被毫无顾忌地赋予了生气——而这也意味着"被赋予了灵魂"——夜空中闪耀的星星变身为文字,拼写出艺术家本人的名字。电脑屏幕上首先出现了"Microcosm"这个标题的字母,紧接着就有智慧树上的苹果掉落下来。亚当已经偷食过禁果,天堂就这样一去不返,至少除了幻想之外别无他处可供再造天堂。这是我们在一开始就了然于胸的事情。

我们无法描绘也无法描写上帝,JHWH(耶和华)只是上帝的名字。很明显,缪晓春这位艺术家是在欧洲的创世记神话的意义上对上帝进行演绎。在他本人的想象力、计算机科学和一台麦金托什电脑(而今苹果公司以那只被咬了一口的苹果作为无处不在的图像及其品牌标志)的共同作用下,缪晓春重新创造了一个世界——至少是在电脑屏幕上显示的图像中实现了这一点。在他的作品中,那只苹果很快就被大批量生产,被克隆模仿,就如同缪晓春作品三部曲中的其他形象那样,处在持续不断、无休无止地被克隆中。最终,哪个是原件已经无从分辨。然后,从智慧树上的果实中,生出了与二元编码生成的命令之间的游戏。一台具有人工智能的机器阅读着0和1之间的无尽组合,并将其作为命令抛向天空,这台机器接着又在匿名观众雷鸣般的掌声中创造了一种被我们称作"文明"的东西。来自瓦格纳的强有力的音符宣示了什么是妄自尊大、超人和融合一切艺术形式的艺术作品。缪晓春在此果断地用讽刺打断了这一切:敲击键盘的嗒嗒声越来越大,"造物"在此处的含义是编程和书写。

计算机对造物的急切以及敲击键盘的那个人变得越来越迷乱,起初天堂般的田园风光被噩梦所取代,交通趋于瘫痪,弓箭升级为直升机、炸弹和火箭,连欲望都变得让人打不

起精神来，简而言之，俗世地狱逐渐成型。缪晓春在作品中还影射了北美医学家们所进行的人类基因组计划，这部作品中的那具人体如沙拉中的黄瓜那样被切成片状，以便人们可以完整地提取他所有的基因编码。为了抵偿人们心中的缺憾感，音乐、舞蹈、游戏等娱乐形式被发明出来，又被程式化。在这场视听马拉松的终点，那些由机器智能所创造的东西纷纷砸向试图挣扎逃跑的人，这其中也包括画框中希罗尼穆斯·博斯的画作以及由显示器组成的一部动力机器，后者貌似白南准（Nam June Paik）设计的早期机器人。媒体艺术也早就变成了在宇宙中飘游的太空垃圾。

而这一影像视频的结尾却并不是失败了的技术理性所带来的世界末日景象。宇宙中所有衍生之物，最终都将再次回归宇宙之蛋[6]。赫尔墨斯神智学将宇宙之蛋视作起源物质（prima materia），它之后被分析、分解和重新熔合，这也是炼金术所坚持的观点。在欧洲以蛋作为象征物的起源物质，在中国传统中被称作"太极"。而数码产物则是对炼金术中黄金配方的相应模拟。天堂作为人头脑中的想象物消失了，它与人脑的爆炸同归于尽。这才是这一影像作品真正的结尾。回到起点的那些物质又可以产生新的分解和组合，而对其进行拆分也是随时可能的。

在《坐天观井》中，缪晓春完成了一次了不起的声像组合。他在时长超过15分钟的作品中，用电脑演示了一段具有代表性的文明化进程的历史，并快速而生动地展示了经过精心编排的数以亿计的图像元素。《坐天观井》是由一个个图像元素组成的，它们被固定在模拟数字符号中，而它们的快速运动只有在一个大框架中才有可能实现：这要求不断循环的时间和足够大的空间。类似的形式我曾在2009年的上海东方明珠广播电视塔上见过，这座广播电视塔高达468米，位于上海的新商业中心浦东。我坐在东方明珠塔里，看到在中国的这座迅速崛起的国际大都市的夜空中，摩天大楼上那些面积达几百平方米的电子显示屏上闪耀着关于新兴商品世界、服务业和艺术天堂的电子信息。

"对视频的热爱目前已经悄然进入人们的日常生活"，上海当地晚报《新民晚报》在1988年初曾如是说，而这时距缪晓春创作《坐天观井》还有二十年。"在未来的某日，再次看到一个摄于今日的图片中的自己，那曾是一个梦。"[7]

三

过去十年来，缪晓春在位于北京的中央美术学院创造着一个虚拟世界，并教授这门课程，而艺术批评家和艺术史学家们却在虚拟世界中一直都感觉到自己的力不从心。虽然他们已经花费好几个世纪的时间去学习如何探究数学与绘画或者雕塑之间的相互关系，但他们对那些用数学算法做出来的突破传统的画面仍持极度怀疑的态度。已经站稳脚跟的

6. 原文是"das kosmische Ei"，在炼金术中，"蛋"是经常出现的象征符号，代表封闭的炼金容器或者第一元素，并象征着自身包含着继续发展的可能性。——译注
7. 引自 Ling Chen 的研究成果。1988年3月，第3页。——原注

艺术史总是试图将国际艺术界的新鲜事物巧妙地纳入自身范畴,其方式便是直接宣称:那些使用新的技术手段工作的艺术家实际上不会真的创造出什么新东西,他们只是在做一些换汤不换药的事情。因此,可以从不同角度好好观察某些画作,所谓"虚拟的现实"——都是多么可笑的想法!然后他们扫视着藏于佛罗伦萨、罗马、巴黎和马德里的那些被严密保护着的、事关欧洲艺术自我认同的画作,并说,早在五百年前,米开朗基罗·波纳罗蒂在创作梵蒂冈西斯廷教堂天顶的大壁画时就已经思考过这些问题并给出了更加完美的范例,而且关键是,它也更加美丽!美学反复被阐明的目标就是要完全沉浸其中,这是亚里士多德提出来的观点。

这首先是一个特殊知识阶层的自我标榜所表现出的绝望姿态。事实上最迟从 20 世纪 90 年代初开始,较之实验性的艺术实践,艺术史和艺术批评就已经陷入了一个尴尬的境地,前者在它们仍在呼呼大睡时,就已如呼啸而过的列车那样,把后者远远甩在了后面。艺术史和艺术批评在面对时代感极强的激浪派和行为艺术等艺术实践时,深感自己力不从心,因为它们已经无法把这些现象硬塞进一个幻灯机框中,以便将其作为一种二维空间的表面加以考量。它们刚在强调说,有时我们也要将摄像和摄影作为一种艺术手段加以尊重,那边已经出现了这样的图像:从根本上说,它们在自身所属框架之外,无需借用外界的任何东西作为自己的所指,甚至完全不需要借助原有素材转而表现其他。它们需要的,只是显示屏、让图像倏忽出现而又快速消失的投影仪以及扩音器。而艺术史和艺术批评却仍在纠结那些已经过时的想法,例如对"图像转向"或作为新主导学科出现的"图像科学"进行吹捧,以为借助于它们就可以应付所有二维、三维和四维空间中的可见物,并使自己在未来得到拯救。

艺术创作若借助于先进媒介手段,就会不可避免地进入一个话语体系中去,[8] 其中得到关注的问题就包括各种艺术及对其进行的不同接受之间的关系问题——正如一部好的艺术电影都在展示电影本身并兼顾电影迄今为止的历史那样。一位中国艺术家,曾于 20 世纪 90 年代后期来到"文献展"城卡塞尔学习艺术,当他以其三部曲作品对近代早期的欧洲绘画艺术做出回应时,他也就进入这样一种语境中,并以一位年轻知识分子的独立性对其进行了评论。这位艺术家出身于一个从历史上来看比欧洲更早进入文明化历程的文化体系——比如欧洲人号称自己在文艺复兴时期发明了暗箱这一技术,通过它的帮助,我们可以将暴露在光线中的外部世界的物体投射到黑暗的房间中去,但实际上,最迟在公元前4 世纪,墨家经典文献中就已经对此有过详尽记载。

在新千年第一个 10 年的中期,缪晓春开始创作其作品三部曲的开篇《虚拟最后审判》。作品的名字就已充分展现了艺术家的意图:他所构建的世界从历史维度来看,至少涵盖了三个层面:这个世界显然与文艺复兴后期的伟大艺术、与一幅在整个艺术史上都有着举足轻重地位的巨幅壁画存在着联系,即米开朗基罗穷尽了自己的创作才能、花费了 8 年(1533—

8."回溯反思"一词的原文是"diskursiver Charakter",这个词具有多义性,在福柯话语分析理论中是"话语"的形容词形式,在哲学上另可指一个概念相对于另一个概念在方法上是先进的、也是承上启下的。此处根据上下文暂译为"进入一个话语体系中去",或有更好的译法。——译注

1541）之久才完成的《最后的审判》。这个世界同时又完全被置于当前的世界观和技术手段下，并且以极其清楚的姿态指示着某个将要到来的时间，在那里，计算机是人们生活中自然的组成部分，与今天人们对电的看法无异。

缪晓春对艺术史的态度彻底颠覆了这个令人厌倦的观点：旧的总是已经渗入新的当中。他使用了一种相反的观察方式，于是在旧的当中发现了一些新的东西。他所进行的是一种带有预见性的考古学研究，当他穿行于"过去"时，他向今天的我们展示了过去的世界曾是怎样的。

米开朗基罗以其对西斯廷教堂内部装饰所做的后期补充展示了文艺复兴时期绘画和建筑艺术所达到的完美程度，这种完美在缪晓春这位中国艺术家的解读里同时也是一个对主体认知的出发点，而这种认知是自 17 世纪起，随着现代的开端和自然科学统治地位的确立才开始发展起来的。第一眼看去，米开朗基罗作品中那些密密麻麻排列在整个场景之中的众多形象只是经过精心处理的各种可能性的表象。米开朗基罗将最后审判日阐释为仇恨和震怒之日，即 "Dies irae, dies illa"（震怒之日，这一日）。充斥于场景之内的这些形象都是绝望和堕落的，代表上帝权力的无情的车碾（也是上帝在尘世的代表）并没有给这些形象什么新的自主性，而是把他们变成了亚一体，就如 "Sub-jekt" 这个词本身所表达的那样：让他们屈于神下，让他们卑躬屈膝。勒内·笛卡尔在此一百多年后将人视为上帝创造的自动机器，人在运作着并且在这种运作中遭受着无边的苦难，这是由罪与罚组成的永无止境的循环往复，而过去的 130 年里，梵蒂冈教廷就是在这幅壁画下的圣坛后面选举新教皇的。

缪晓春用精确模拟的自己的形象置换了米开朗基罗作品中的人物形象，这是一种几何形式的、与客体无关的对人体器官感知的摹写，缪晓春以此将对文艺复兴时期的典范的瓦解推向了极致。在克隆的世界内已经不再存在什么原型，在千篇一律的面具后面，仅存的只是对某些持久不变的东西的模糊感觉，但这种东西却失去了与自身之间的同一性。"永远都是相同的，但从未是我自己"（Always the same, but never myself），我们可以把 Calvin Klein 的广告策划在 20 世纪末为其香水所设计的存在主义广告词倒过来说，这广告词当时是为凯特·摩斯这位艺术天堂中的公主量身制作的，而波德莱尔曾将毒品的世界称作艺术天堂。有那么一段时间，在那之后主体才意识到从来没有过"整体的"，并且认为，永远也不会再有"整体的"了。缪晓春的《虚拟最后审判》中可以称为原型的东西只有各个克隆出来的形象之间可能存在的某种关系，而艺术家又是可以使用机器随意改变这种关系的。特殊性、出其不意性都被相对化，变得灵活，变成了黑与白，变成了一种抽象的东西。由此，艺术家在完成《虚拟最后审判》之后，又转向了同样色彩斑斓的《俗世乐园》，并最终在《青春泉》中对自我进行了全面超越。

在这个过程中，传统意义上的主体开始遭到彻底瓦解，缪晓春在一种被他称为未来的维度里安排着这一切。三维动画作品《我们将往何处去？》是《虚拟最后审判》这部综合了多种艺术手段的作品中不可缺少的有声部分，它是总结整个二维无声部分作品的核心所在。大幅的数码影像，如同摄影作品那样，将时间的河流冻结在其中，它们是对从完整的运动过程中选取的某些瞬间的抓拍，这对计算机来说原本是一个悖论，因为计算机

是一种极度完美的时间机器：在显示屏上展示的、正在发生的、振荡的，只是一些频率，是在时间中生成的画面，当我们关闭了显示屏，一切也就随之消失了。在电子的或者更多地在数码的动态影像中，认为自己是当代艺术的艺术是自主的。作品中的形象在被接受时，就已经变成了时间上并不永恒的存在，艺术家可以根据自己的意愿来决定它们的出现和消失。它们之间那扩张到无限的空间被变成了（用机器制造出的）一种永恒，或如古希腊人所说的，是一种"永世"（Aion），或如荒诞剧作家阿尔弗雷德·雅里所说的那样，是把上帝当作从零到无穷的最快捷的路。

虚拟世界并不是可以被称作"客观"的那种现实，它是由计算机生成的，也就变成了一种用第一人称表达的经验，即它完全是一种主观的东西。为了能让我们并不那么敏锐的感官得以穿行其中，我们需要借助于假肢——技术手段，正如基督教需要天梯作为假肢那样，因为天梯使得人的灵魂从尘世升入天堂、天使作为上帝的信使降到世间成为可能。缪晓春作品中那些飘浮在空中的形象早已失去了在尘世的立足之处，在没有楼梯的广袤空间中，他们同样需要使用拐棍，他们还需要梯子、作为传动装置重要部分的齿轮、船和捆绑在一起的箭——这些东西在欧洲神话里既代表着毁灭的力量又代表着繁殖的能力，尤其在19世纪末新媒体手段的繁荣时代，它们在那些对电的众多蕴含寓意的表现中都得到了重现。

四

从艺术史的角度来看，缪晓春于2007年用电脑生成的关于水的作品系列《H_2O——艺术史研究》是对老卢卡斯·克拉纳赫的《青春泉》的回顾。克拉纳赫的这部作品中描绘的是这样一个场景：人们试图从俗世的身体这副皮囊中解脱，从而进入永恒的生命之中。

即使不将克拉纳赫的这幅画当作三联画来看，它从画面上来看也可以分为三部分：在画面左方，老妪们被送到浴池，她们一看就是上了年纪的，爱神和维纳斯位于浴池中，并将具有返老还童之魔力的水泼洒到这些老妪身上；在画面右方，原来的老妪变作青春美貌的女子，她们走出浴池，梳洗打扮，重着华服，以待再次经历往日曾有过的所有欢乐时光。

位于画面中心的浴池或者泉水起到了完美的媒介作用，只有穿越被爱神的神奇力量赋予魔力神奇的液体，返老还童才变为可能。水在这里的作用，类似于启蒙运动对媒介的讨论中电的作用：在物质性和湮灭物质性的边界处，电是可让物质实现转换的力量，这是最重要的现象，也是推动生命起源的力量。肉体在电的作用下可以变得不朽，萨德在启蒙运动达到巅峰的1792年出版的著名姐妹篇小说《朱斯蒂娜》和《朱莉埃特》中的人物朱莉埃特，就不停地让自己在恶之浴池和道德的极端堕落中被"电"到。

而最终，永葆青春在由控制论所构建的空间中变成了可能，因为这个空间不知道什么叫作身体性，只要有电流存在，这一空间就可以在图像和时间中进行无限的自我生产，并制造大量形象进行自我填充。在这里，我们甚至可以重建天堂，就是希罗尼穆斯·博斯作品中所描绘的天堂。在由控制论所构建的空间里，末日审判业已开始。

从艺术虚构的角度来看，《H_2O——艺术史研究》为缪晓春的作品三部曲做出了一个与

前期作品逻辑一致的结尾。这部作品绘制出了一个已经经历过所有媒介的时代，电已经无法为人类提供什么新奇的功用，对一切生命来说，水才是最珍贵的原材料，但居住在地球上的渺小的人类却在过去的几个世纪内都没有对此给予足够的重视，并且将其变成了极为稀缺的资源。

缪晓春对近代早期欧洲艺术中的经典之作进行了颇有独立见解的改写和阐释，他做得无畏无惧。缪晓春将我们自己的（艺术）历史赤裸裸地展示在我们面前，同时又以游戏的姿态将我们自己的当下带入一种可能的未来之中，而这个未来早已在过去中成型，缪晓春在做这一切时，是那么名正言顺，无所顾忌。只有一位来自中国这样具有深厚文化积淀并在这种文化意识的影响下进行创作的独特的艺术家——尽管他的作品涉及欧洲文化——才能创造出这样的作品。

——《缪晓春 2009—1999》，原载乌塔·格罗森尼克，亚历山大·奥克斯编，杜蒙出版社，科隆，2010

《虚拟最后审判》系列

2005—2006

（1）置换与转换

雕塑能从许多面看，但绘画只能从前面看，设想一下，从背面看米开朗基罗的《最后的审判》会是什么样子呢？我想，原先重要的人物都会变得不太显眼，反而是次要的处在边角的人物成了主要角色，而画面原先的意义也发生了巨大的戏剧性的转变。这也许是米开朗基罗本人也未曾设想过的。

按照上述设想，我先将我自己的3D模型"置换"《最后的审判》中所有近400个人物，然后按照《最后的审判》中的格局进行翻转，就好像是走到这张大型壁画的后面，透过墙壁去看这张壁画一样。

由于我用自己的形象置换了画面中的所有形象，因而审判者与被审判者的身份被取消了，他们之间的地位区别不复存在，或者变得亦是亦非，上天堂与下地狱的是同一个人。

将所有形体做成类似于大理石的质感，是源于作为雕塑家的米开朗基罗比作为画家的米开朗基罗更让我佩服。

将整个场景构建起来之后，一个原先是二维的图像便"转换"成了三维的空间。我便不仅能从前面看这个场景，也能从侧面、旁边、上面来看它，我甚至还可以漫步其中"拍摄照片"。在一个现实场景（3D）中拍摄照片，是将一个具体的场景转化为二维平面（2D）图像。现在我将一个二维（2D）平面图像转化为3D数码场景，再"拍摄"二维静态图像和制作动态影像（Video）。

（2）主题

做这件作品时，我下意识地联想到了当前的国际政治，还有宗教和文化方面的一些矛盾冲突，这都是我必须要面对的。我对本人，对本民族，对本民族宗教文化的审视是过分仁慈了还是过分挑剔了？而对他人，对其他民族，对其他民族宗教文化的审视和判断是过分严厉了还是过分推崇了呢？

（3）被审判者与审判者之间的问与答

我会去哪儿？ —— 你会去那儿。

我能去哪儿？ ——你能去那儿。

我应去哪儿？ ——你应去那儿。

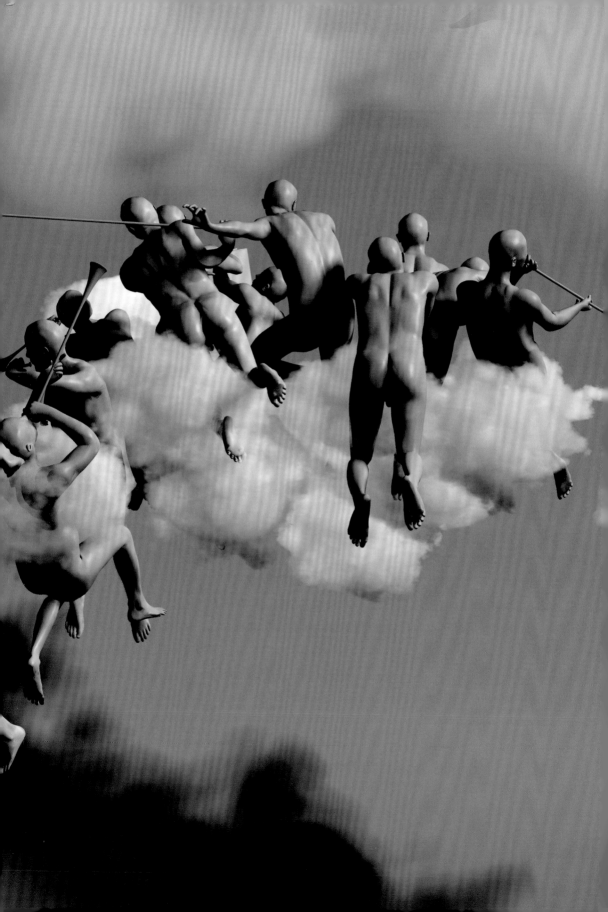

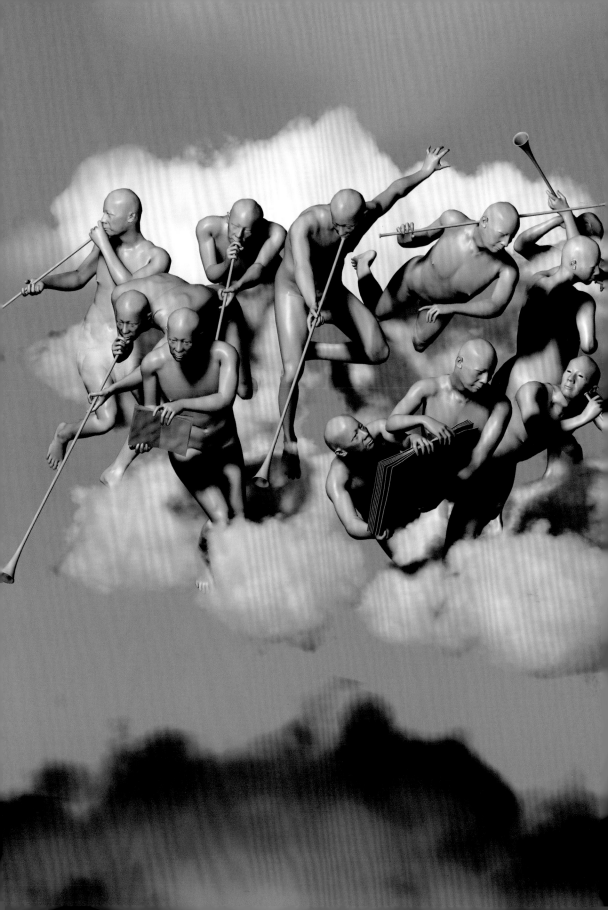

我想去哪儿? —— 你想去那儿。

我可以去哪儿? —— 你可以去那儿。

我就去哪儿? —— 你就去那儿。

我只能去哪儿? —— 你只能去那儿。

我还是要去哪儿? —— 你还是要去那儿。

我真的会去哪儿? —— 你真的会去那儿。

我马上就会去哪儿? —— 你马上就会去那儿。

我立即要去哪儿? —— 你立即要去那儿。

我不能不去哪儿? —— 你不能不去那儿。

我最终还是会去哪儿? —— 你最终还是会去那儿。

（4）自省

想想自己的所作所为，做了一点坏事好像还算不上是个坏人，做了一点好事也算不上是个好人。平时一直做的是不好不坏的事情，假如我面临末日审判，我该上天堂还是下地狱呢? 我们更多的时候是自己给自己做评判，我该这样做，还是该那样做，这样做是好还是坏。自己给自己做评判是件痛苦的事情，也许要比让他人给自己做评判还要费神费力，而在我们这个时代里无数星期天不去教堂的人，无数星期天在森林里的人、在海边的人、在阳光下的人、在山上的人、在草地上的人、开车在路上的人，是否会在某一瞬间检点自己的某一个行为，是否会在某一瞬间自己充当自己的上帝，而又在某一瞬间听从某种召唤，或接受某种评判、指责、规劝和谏诤?

（5）放弃

我想，米开朗基罗的《最后的审判》只是我这件作品的一个出发点，从这个出发点开始往前走之后，我其实是离原作越来越远了，大概是因为我在我的作品中把所有的人置换成同一个人之后，就自动放弃了上下之分、左右之分、善恶之分、尊卑之分、东西之分、古今之分。

（6）公正

公正? 如何能做到公正? 上帝? 他如何做到公正呢? 全能全知吗?

（7）本性

这是一件完全在电脑中完成的作品，让我感到惊讶的是，最后我加了比在米开朗基罗原画中多得多的云，尽管它们也完全是在电脑中生成的，好像不这样就觉得太呆板，就是不"气韵生动"! 我甚至发现我加云的方式与传统山水画的方式如出一辙：为了能够散点透视，为了掩饰散点透视之后各部分难以衔接，为了虚虚实实，等等。我的传统也因之明明白白、毫无掩饰地体现在其中。

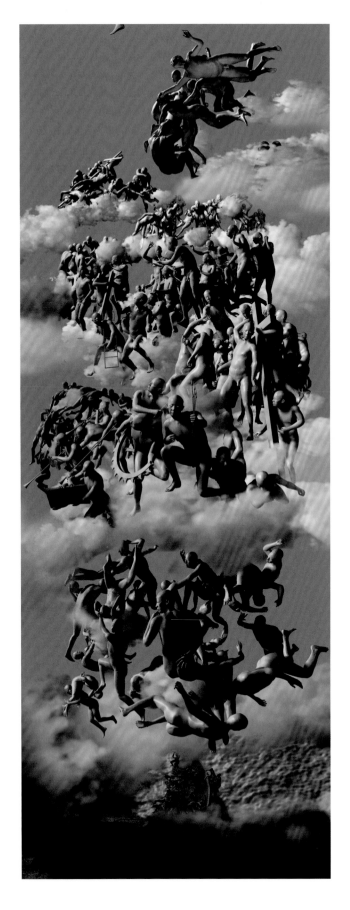

虚拟最后审判——侧视图，2006

（8）《虚拟最后审判》——正视图

基本上，几乎所有人物都是按照米开朗基罗原来的构图排列的，但在原作中有些动作非常夸张，3D 模型居然做不出那么夸张的动作，即使是真人也很难做出。我想那可能更多地存在于米开朗基罗的脑中和手下。他人无法模仿，便也索性不再刻意模仿，再者，精确模仿也不是我的最终目的。费了九牛二虎之力，将原画中近 400 人在虚拟空间中排列到位，这是第一步。

（9）《虚拟最后审判》——后视图

在电脑中将摄像机转到按正面画面排列的人物模型背后，便会发现：我必须根据想象重新排列所有后排的人物，因为这些人物在原画中也许只露出一个脑袋，但在后视图中无疑都是最重要的人物。这样，从后视图开始，便完全是重新再创造了。我必须处理得有一点新意，这就不完全是 180 度转过来这样一个角度，而是从斜后方看整个场面，这样中心点就偏移到了右边。从背后看到的场景都集中在这儿，有兴趣的人也可以前后对比着考证一番。但重要的是在左边留出一大块空白，让我有更多发挥的空间，空旷的天空也有某种象征含义在里面。我注意到在米开朗基罗之前，乔托在他的《最后的审判》(1303—1305, Scrovegni chapel, Padua) 壁画中，远处的天空画着太阳和月亮，而我们现代人也许希望能"看"和"感受"到更遥远的宇宙。在米开朗基罗之后也有描绘地狱景象的艺术家如罗丹《地狱之门》或德拉克罗瓦《但丁的小舟》等。这样在画面后部看不见的地方，我加上了三个在天空中飞翔的人，他们的手指着地上发生的悲惨景象，有点类似于罗丹地狱之门上站着的那三个人。把画的下部想象成一片洪水，滔滔洪水中是围绕一块救命木板的一群挣扎着的人，熟悉美术史的人大概会联想到德拉克罗瓦的《但丁的小舟》。

（10）《虚拟最后审判》——俯视图

C 区 1 号（Rizzoli 出版社出版的 The Vatican Museum 编著的《The Last Judgment》）是一个用双手撩起头巾的老妇人，处在画面左上角最边缘的位置。我猜测也许米开朗基罗把她画在这个角落并让她撩开头巾，是想让她目击他想象中的末日审判的全过程。她的动作从背面看，极其类似于现代人用双手举起照相机拍照片的样子，因而我非常想从她的角度俯瞰整个最后的审判的场景。这应该是从天堂俯瞰地狱，人潮滚滚，在审判的一刹那，或飞上天堂或坠入地狱。如果现代人遇上这样的景象，一定会下意识或有意识地去找一个记录它的工具，如被一个非职业记者下意识地记录下来的"9·11"事件最初的一瞬间和被职业记者有意识记录下来的海湾战争，它们都被反反复复呈现在全人类的眼前。

（11）《虚拟最后审判》——仰视图

从 I 区 35 号（Rizzoli 出版社出版的 The Vatican Museum 编著的《The Last

Judgment》）往上看的情况，这是一个仰头看向天空的男子，不知自己将被抛向地狱或还有希望进入天堂，也许我们每个人都像他一样对未来一无所知。近处的天使在将被恶魔拖下地狱的人往天堂拉，象征着救赎，再往上是吹响最后的审判号角的天使们，天空中则是审判场景。

（12）《虚拟最后审判》——侧视图

几个视图虽然几乎是同时开始的，但我最先完成的是侧视图，因为侧视图的排列让我觉得饶有兴味，其排列组合的方式极似一幅山水画。这正是从西斯廷教堂二楼回廊上看过去的角度，多少有点像从半山腰的凉亭中眺望近山远水。

（13）《我会去哪儿？》《虚拟最后审判》Video 部分

静态的五幅图片都是全景图，能让人从各个方位细细观看各组人物及他们之间的关系，而动态的 Video 则都像是摄像机在画中密密麻麻的人群中穿行，恍恍惚惚，跌跌撞撞，多为局部而少有全景。除了在大量的审判场景中穿行外，我还加入了诸如从审判场景中单独逃离出来的镜头，突然安静，突然缥缈。最后部分也加入了审判之后的场景，成排的人飞向遥不可及的天堂，飞向空无一人的宇宙，因为我一直对审判之外和审判之后的事情感兴趣：审判之外是什么呢？审判之后是什么呢？审判结束以后，该上天堂的人就上天堂了，该下地狱的人都下了地狱，天堂和地狱就没关系了吗？天堂里的人还要再加以分别对待吗？都符合某种标准了吗？世界归于沉寂与宁静了吗？

（14）证明

我不信动物们在吃饱喝足之后就没有思考过它们的命运和归宿。想一想聪明的猴子、威猛的狮子和雄伟的大象吧，它们仰望天空的眼神是那么深邃，也许它们比忙忙碌碌的我们有更多的时间去思考。我们人类只不过是用文字、绘画、影像等各种各样的手段记录下了我们的思考，遗留下了我们思考过的证明。我们的肉体和这个星球上所有动植物一样会归为尘埃，唯有曾经的提问和回答依旧存在，和我们的前辈、后代一起汇成一条长河，仅这一点就足以让所有的思考都具有价值了。

<div align="right">

缪晓春

2006 年 3 月 18 日

</div>

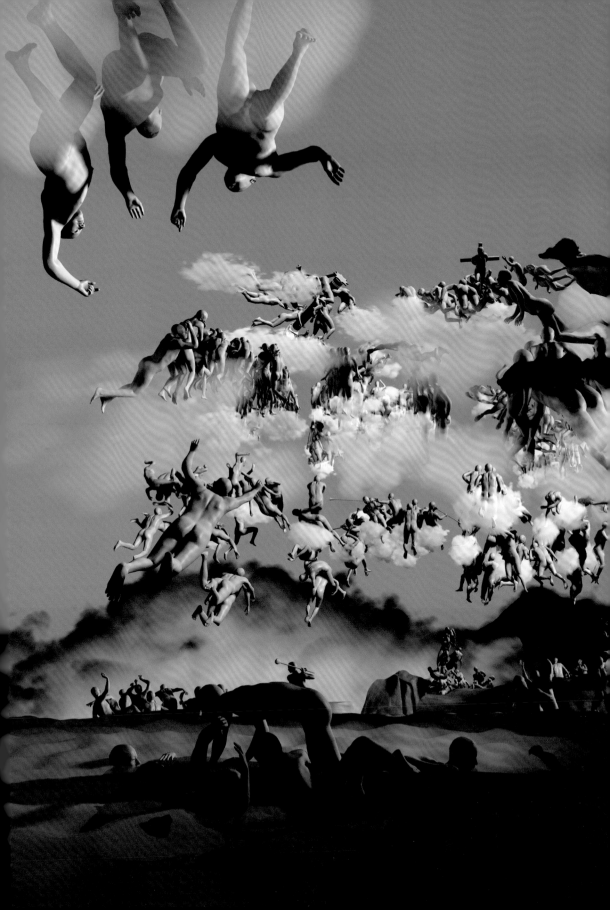

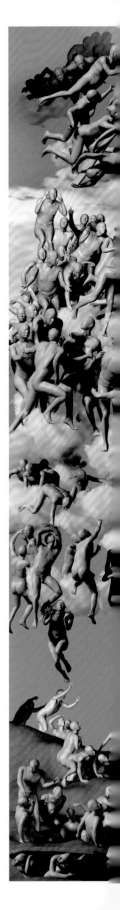

虚拟最后审判——正视图，2006

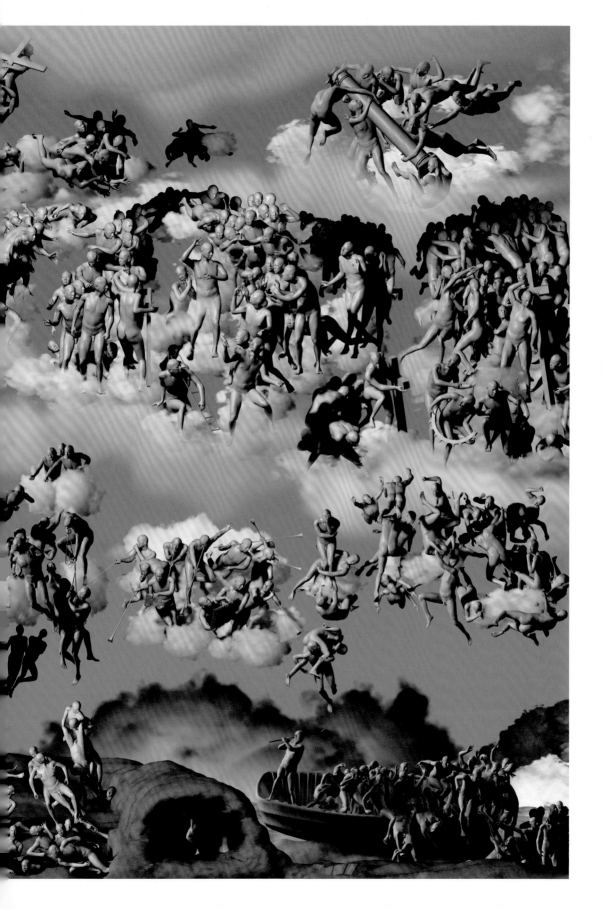

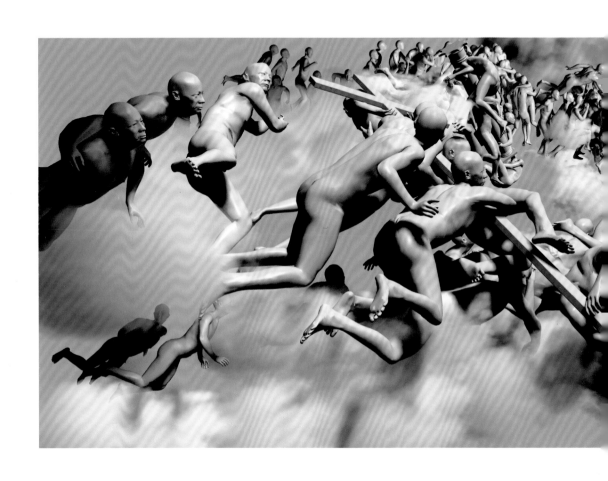

虚拟最后审判——俯视图，2006

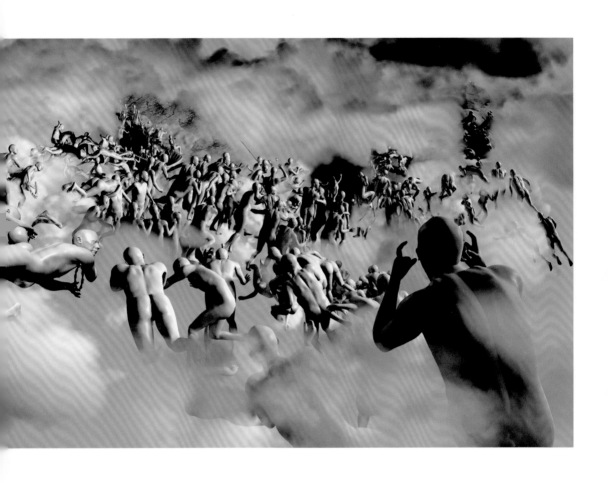

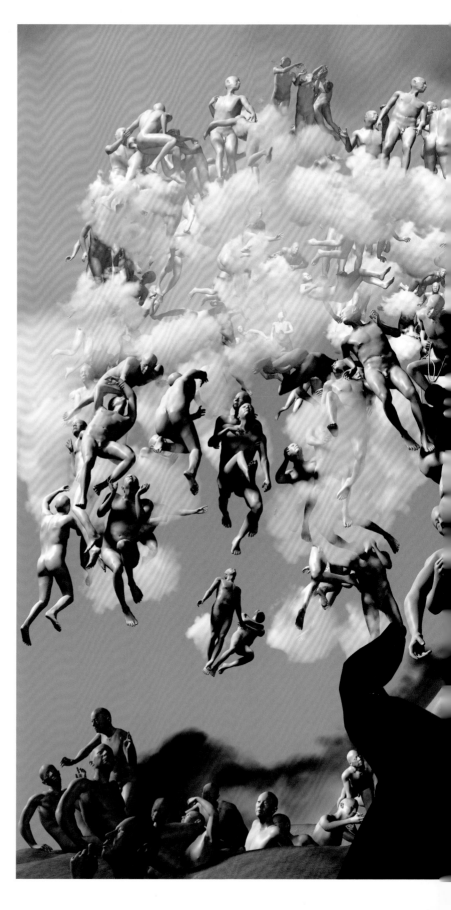

虚拟最后审判——(仰视图), 2006

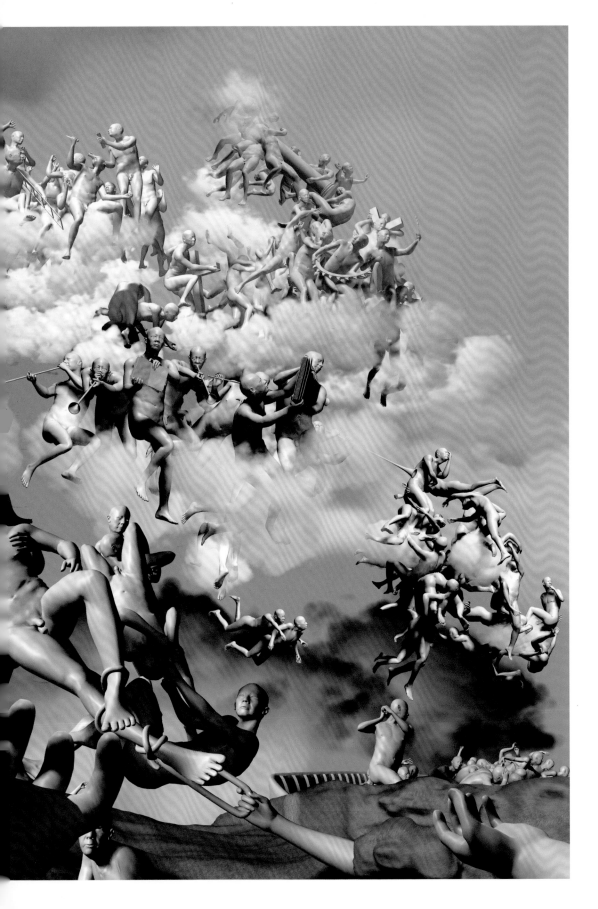

缪晓春和他的《H₂O》

文 / 巫鸿　译 / 郝岩静、兰亭

　　缪晓春最新的艺术作品《H₂O——艺术史研究》，是他对于生命和艺术的连续与变形进行的沉思。这组作品以哲理来回应他在上一个作品《虚拟最后审判》(The Last Judgment in Cyberspace)[1]中提出的一个问题。正如那组作品中的一个视频录像的题目所揭示的，这个问题就是在人类历史终结之后"我们会去哪儿？"。运用电脑动画技术，这个视频录像中表现了一个人——用数码技术重构的艺术家本人的形象——在米开朗基罗《最后的审判》这个浩瀚的宇宙空间里穿梭。像是迷路的流星，他在虚拟空间的至深处出现，变成了无数个一模一样的个体，变成了众神，也变成了一度生存在世的芸芸众生。在基督教末日论中，在最后审判之日，每一个人，无论男女，都要来到耶稣面前，让主来审判他们各自的所作所为。值得奖励的人可以上天堂，罪行累累的人要下地狱。但是在缪晓春的电脑动画中，所有的人最终都会消失，消失在那无形的广袤空间，而那里正是他们生命的起始之地。我们无从了解他们的出身，也全然不知其未来的归宿。所以这个视频录像并没有为"我们要去哪儿？"提供答案，而是仅仅把问题提了出来。另一方面，通过消除天堂和地狱的差异，通过创造一模一样、面无二致的神和人，艺术家有效地反驳了传统基督教的救赎方式。同一性和连续性，而非差异性和等级性，构成了电脑动画叙述结构和视觉呈现的基础。由此看来，这个视频录像架起了《虚拟最后审判》和《H₂O——艺术史研究》的桥梁，因为《H₂O——艺术史研究》这组作品的明确主题就是同一性和连续性。这也解释了为什么缪晓春要把焦点聚集在 H₂O 上，因为他认为水是最能体现同一性和连续性的自然元素了。艺术家在他为这组作品所写的自述中是这样解释的：

> 　　实在不知我从何处来，将往何处去。但我知道有许多物质天天在我身体里进进出出，H₂O——水是其中之一。它在进入我躯体之前曾出入过无数的植物、动物和人物；从我身体排出之后，它又会继续出入于无数的植物、动物和人物。我是曾经的容器之一，是流经的地点之一。水从海洋到天空，从天空到大地，从远古到现在，从现在到未来，循环往复，从无停息。它是否记录和传递着生命的源头和归宿的某些信息？所有的生命也因它而息息相关吗？它们会因此而惺惺相惜吗？像水一样柔弱易逝、变幻无常的生命，是否也会像水一样循环往复呢？那消逝了的生命会像蒸发了的水滴一样，还会在某个地方凝结，变成雨、雪、霜而重回大地吗？[2]

1. 这组作品的讨论请参考巫鸿，"缪晓春的《最后审判》"，《缪晓春：虚拟最后审判》(芝加哥，沃尔士画廊，2006)。
2. 缪晓春，"关于《H₂O——艺术史研究》"，艺术家提供的原稿。

但是，这组作品却并非试图记录水的自然传递和变化。事实上，缪晓春选择了一系列名作作为他的"素材"来重新呈现。因为这些画面都是艺术史上最杰出的画家所创作的，比之客观世界的自然现象，更能深刻地昭示水在人类生命中所扮演的重要角色。就像在创造《虚拟最后审判》时一样，缪晓春把画面中所有的人物都置换成了以他自身形象为模型的一个单一的三维数码形象。不同于《虚拟最后审判》的是，这个形象的意义不再是在单一作品中统一各个人物的形象，而是把各个不同历史时期的绘画连接成为"一种新陈代谢"[3]（缪晓春的用语）。在他看来，如果说水在这个自然的世界里从一个生物流向另一个生物，那这组作品就让他（或是他的形象）成为一个中性的元素，"游走"在不同时期所创造出来的艺术作品中，这是一个基于旧主题创造新作品的"依旧出新"的过程。

再生与毁灭生命

所以，《H₂O——艺术史研究》就有了两层含义。一方面，这组作品包括一系列的数码摄影作品以及一部电脑动画，可以被理解为对生命这个有机程序的暗喻，水是其中不可或缺的元素。另一方面，这些图像是基于对"艺术史的研究"来重新呈现已有的图像，它们可以被视作"变幻图像"，也可以叫作"图像的图像"，这明确反映出艺术家对于艺术创作的深刻思考。应该指出的是，尽管缪晓春以前在中央美术学院学习的是艺术史，而且他还获得了中央美术学院美术史系的硕士学位，但是他却并不是用标准的艺术史的方法来为他的《H₂O——艺术史研究》选择欧洲的艺术杰作作为素材的。相反，艺术家的直觉引导了他的选材，用他自己的话说就是，这些作品里的水"触动了他的心灵"[4]。然而，不是所有的作品都在明确地表现水，所以人们应该探讨一下这位艺术家之所以选择这些素材的背后隐藏的原因。分析了他所选择的作品和他的再创作后，我们发现艺术家被这些作品中至少三种水的象征所"触动"。

首先，基于老卢卡斯·克拉纳赫的《青春泉》（1546）和米开朗基罗的《大洪水》（The Deluge，1508—1509）这两幅作品，生动地刻画了水在重写生命和摧毁生命时的无穷力量。很多古代文明都发展了"神奇之水"的思想，在神奇之水中沐浴或吸取此水能让人长生不老或返老还童。所以亚历山大大帝曾经试图到世界的尽头去找寻生命之泉。即使到了16世纪早期，波多黎各的总督庞塞·德莱昂还带领了三只船去比米尼寻找类似的生命之泉，结果他发现了佛罗里达州。老卢卡斯·克拉纳赫的作品也是根据同样的想象所创作的：在他的作品中，进入"青春泉"的老年妇女从泉的另一侧出来时重新变成了年轻的女子。缪晓春试图在他的作品中强调这种神奇力量：泉水用充满活力的水波拥抱着来沐浴的人，人体颜色的变化表现了这些人返老还童的过程。

但是水并不是无时无刻都善待人类的；众所周知，水也会残酷无情地夺去人的生命。

3. 缪晓春，"关于《H₂O——艺术史研究》"，艺术家提供的原稿。
4. 缪晓春，"关于《H₂O——艺术史研究》"，艺术家提供的原稿。

一直以来都有很多的故事和图画描绘大洪水，那是一次险些使人类灭绝的可怕洪水。《创世记》所讲述的洪水故事，给了米开朗基罗在西斯廷教堂作画的灵感，这样的洪水故事频繁地被西方艺术家所描绘。但是相似的末日事件也大量出现在很多其他的古代文明中，比如古巴比伦的《吉尔伽美什史诗》，以及中国在第一个朝代夏朝之前发生的毁灭性洪灾的传说。尽管诺亚方舟的故事说的是上帝降下大洪水来惩罚那些邪恶和罪孽之人，但是米开朗基罗却让无辜的妇女和儿童成为画面的焦点，他们被这场灾难吓得惊恐万状，挣扎着要逃离噩梦。缪晓春再创作的版本则进一步摒除了性别、年龄和行为的差异；所有的人物构成了同一个被灭顶之灾威胁的无名种族。艺术家还扩大了洪水的比例，事实上，因为画面上人物的个体性已经不是这个作品的主题了，这片宛若汪洋般波涛汹涌的洪水就成了整个画面的聚焦点。

水造就人

缪晓春所选择的要进行再创作的第二组经典作品包括三幅杰作：提香的《酒神节》（1520—1521），波拉约奥罗兄弟的《圣塞巴斯蒂安殉教》（1475），以及勃鲁盖尔的《基督背负十字架》（1564）。不同于《青春泉》和《大洪水》，水在以上几幅作品中并没有扮演一种重要的叙事性角色。但是缪晓春在他的再创作中赋予了水一种升华的象征意义，因而水这种自然元素就代表了一个人的生理功能，那么水也就进一步跟人的欲望、情感和精神联系在一起。提香的《酒神节》，也叫作《酒神巴克斯的盛宴》，跟物质性和欲望联系得最紧密：这幅画表现的是酒神来到安德罗斯岛，是一个神话的场面。岛上的居民兴奋地等待着酒神巴克斯的到来，人们可以看到远处巴克斯的船和风帆在迎风招展。人们已经喝得酩酊大醉了，但是他们还是继续举杯来欢迎他们的保护神。当缪晓春第一次看到这幅画时，他被画面中的一个细节所吸引：一个小男孩儿正在掀开衣服当众撒尿。对缪晓春而言，这个小男孩儿无所顾忌、不受拘束的行为突出了整个巴克斯崇拜的物质性：它的物质基础仅仅是一种液体的转化。

水不但可以满足人体的需求和欲望，而且具有精神、思想和情感上的意义。中国古语云"上善若水"以及"君子之交淡如水"。这种精神上的联系就是缪晓春在重新表现波拉约奥罗兄弟的《圣塞巴斯蒂安殉教》和勃鲁盖尔的《基督背负十字架》时所要表达的主题。两幅作品中最引人注目的一点就是画面上的一些人物变成了透明的水晶质形象，而其他人物依然是不透明的实体形象，或是还穿着普通的衣服。在这些特别的透明人物中，波拉约奥罗兄弟画作中的圣塞巴斯蒂安就是其中之一，圣塞巴斯蒂安因为身为基督徒而被判处死刑。他被绑在柱子上，被利箭所射杀。圣塞巴斯蒂安被六个弓箭手包围，这些弓箭手的姿势不同，形态不一，更加强化了圣塞巴斯蒂安忍受痛苦这一画面的向心点。缪晓春不但使用了不同的材质来表现这两组人物，而且还改变了原画，从而突出了水的重要性：利箭穿过圣塞巴斯蒂安的身体离他而去，从伤口处流出的是透明的液体。缪晓春还加入了一个视觉方面的隐喻：一个玻璃瓶翻倒在地，液体从中流出。这里要表达的信息很清楚：

身体就像一个容器，当容器里的水都流光的时候，生命也就停止了。

缪晓春对于勃鲁盖尔作品的再创作就更加复杂。原画所描绘的是耶稣生命中的关键时刻："耶稣背负着十字架，走向受难地。他身后是古利奈的西门，西门帮助耶稣承担十字架的重负。圣母马利亚几乎晕倒，由其他三位修女来搀扶。传布福音的圣约翰在圣母马利亚的身旁，使劲搓揉着他的双手。"（《马太福音》：27：30-3）。勃鲁盖尔的这幅作品之所以闻名艺术史，是因为他把圣经里的故事带入了现代，让他的同时代人有了直接的感受，而同时又对人类的行为做出了概述。举行仪式的队伍，自始至终都是急急忙忙。在画面的中央，当耶稣不堪重负，倒在沉重的十字架下的时候，所有的人都停了下来。无论是折磨他的恶人还是那些悲痛欲绝的信徒都顿感惶惑不安。在画面的前景处是一个弱小的远离众人的孤单群体，这里有绝望的圣母马利亚和她的同伴。不管是在勃鲁盖尔之前还是之后，很多艺术家都只是重新讲述这个故事，但是缪晓春再创作的目标却不在于简单地重述这个故事，而是把焦点放在了画面中那些具有深刻精神的人物身上，并将他们与喧嚷混乱的人群区分开来。通过把耶稣、圣母马利亚和画面前景处的人物变成水晶质的"水样人物"，缪晓春创造了一种独特的方法来同时表现痛苦、脆弱和纯洁。他解释道："生命是如此透明与脆弱，极易受到攻击而消逝。人只是薄薄一层皮包裹着的一团肉体而已，而肉体之内70%是水这样一种物质。人最脆弱的时候，体内会流出一些东西，如悲伤时流泪，受伤时流血，疲惫时流汗。"他还说道："（耶稣）也很脆弱，忍受着极大的伤害。他为所有的生命去牺牲（当然他又复活），在这一点上打动和征服了很多人。我把前景里那些在哭泣的人，包括圣母马利亚和圣徒们，都做成了透明状的水晶质，隐喻他们都'哭成了泪人'似的，其他人如行刑的士兵和无动于衷的旁观者都加了衣服，中间只有耶稣是个透明体"[5]。

人创造上帝

缪晓春所选择的最后一组作品包括乔托的《浴足》（1304—1306）、米开朗基罗的《创世记：创造亚当》（1510），以及普桑的《有第欧根尼的风景》（1647）。这些作品的主题不尽相同，但是所有作品都把水表现成为人和神之间，人和自然之间，以及人和人之间的联系中介。乔托的原画事实上并不是直接表现水，水只是内涵于叙事之中。但正是缪晓春的再创作提醒了我们：当耶稣在给门徒洗脚的时候，水这种自然成分必定以象征性的意义联系着耶稣和年长的门徒。普桑的作品描绘的是一件关于古代哲学家第欧根尼的闻名趣事：第欧根尼在抛弃了尘世所有的物质用品之后，看到一个人在溪边直接用双手捧水喝，于是就把他所拥有的最后一件物品——一个杯子——也扔掉了。缪晓春的再创作强调了这两幅作品中的水的重要性，而他对于米开朗基罗的《创造亚当》的重新处理是整个系列作

5. 摘自《"H₂O"的艺术想象——巫鸿缪晓春谈话录》。

品中最大胆的。这个作品包括两幅静态图像和一部电脑三维动画,这个子系列作品无论画面结构还是象征意义都与原画相去甚远。

最重要的是,上帝和亚当之间的关系被倒置和逆反了。亚当,尽管被包裹在一个透明的圆球里,尚未开始生命,但是他的双手却捧着一团水晶质的水,象征着生命之源泉。而上帝则是用一根长吸管把生命(也就是水)从圆球中吸走。然后他把这宝贵的水源传送给围绕着他的天使。缪晓春想象着这个悬空的圆球可以是微观的,也可以是宏观的:这个容器可以是一个大型生物的微小细胞,也可以是广阔太空里一艘想象中的飞船。不管是细胞还是飞船,这个容器所代表的就是一个装载并保护着生命的密封容器。缪晓春说道:"在太空飞船里,水对于生命弥足珍贵,喝水,洗漱,都要循环使用它。在三维电脑动画里有一团人在这容器之外,处于保护之外,处于失水状态,他们用一根长长的吸管把这团水吸过去,他们获得了生命。透明圆球里的人(也就是亚当)把水传递给别人,他失去了水,也失去了生命,最后化作一具骷髅,粉身碎骨,消逝于宇宙之中。"[6]

换言之,其实是人牺牲了自己,创造了上帝。

——原载《缪晓春:H₂O——艺术史研究》画册,巫鸿编,沃尔什画廊,芝加哥,2007

5. 摘自《"H₂O"的艺术想象——巫鸿缪晓春谈话录》。

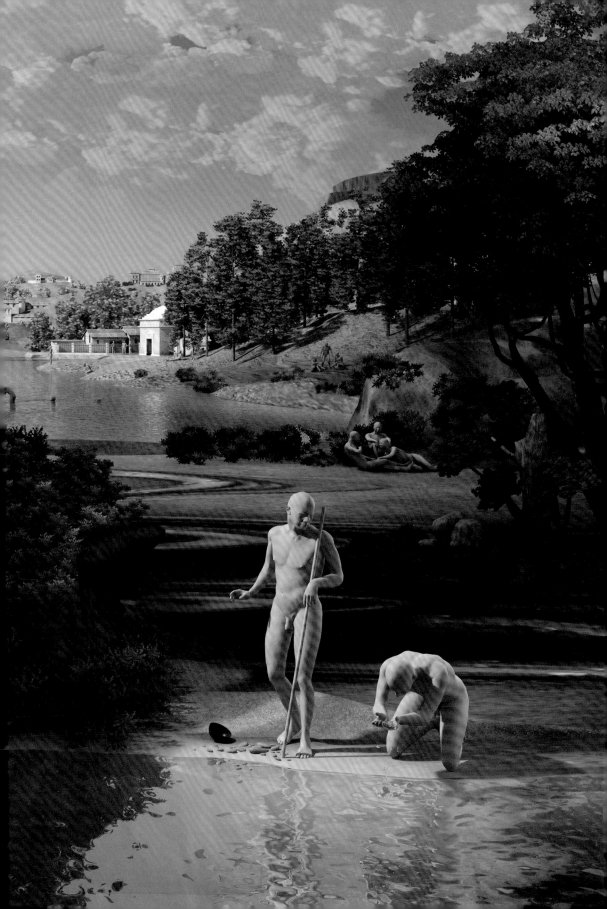

《H₂O》系列

2007

　　实在不知我从何处来，将往何处去。但我知道有许多物质天天在我身体里进进出出，H₂O——水是其中之一。它在进入我躯体之前曾出入过无数的植物、动物和人物；从我身体排出之后，它又会继续出入于无数的植物、动物和人物。我是曾经的容器之一，是流经的地点之一。水从海洋到天空，从天空到大地，从远古到现在，从现在到未来，循环往复，从无停息。它是否记录和传递着生命的源头和归宿的某些信息？所有的生命也因它而息息相关吗？它们会因此而惺惺相惜吗？像水一样柔弱易逝、变幻无常的生命，是否也会像水一样循环往复呢？那消逝了的生命会像蒸发了的水滴一样，还会在某个地方凝结，变成雨、雪、霜而重回大地吗？

　　相对于所有生命的历史，艺术史实在短得微不足道；但相对于个体生命，艺术史已足够长。我从这不长不短的艺术史中撷取了数幅与水相关又最能触动我心灵的作品，用最新的数码方式加以演绎，试图去描述水在生命间的宏大链接。我用自己的电脑三维形象置换了所有这些画中的成百上千个人物，"新陈代谢"，一如流入我躯体的水：我用这种方式"流入"到另一个时代的某件作品中，从而"生成"了一个既与之血肉相连又焕然一新的艺术作品。

临溪图，2007

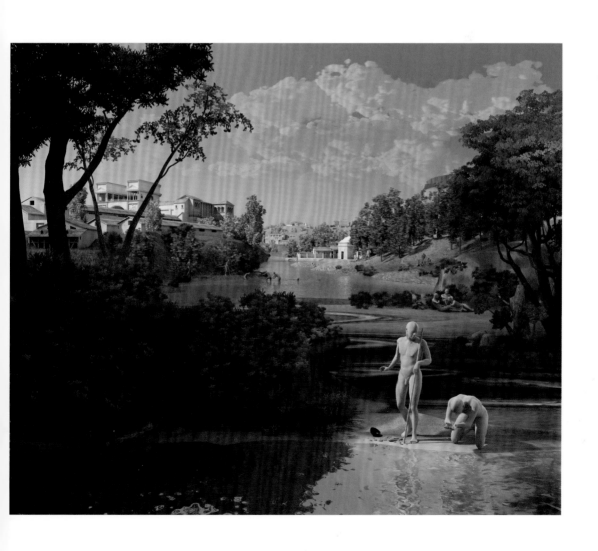

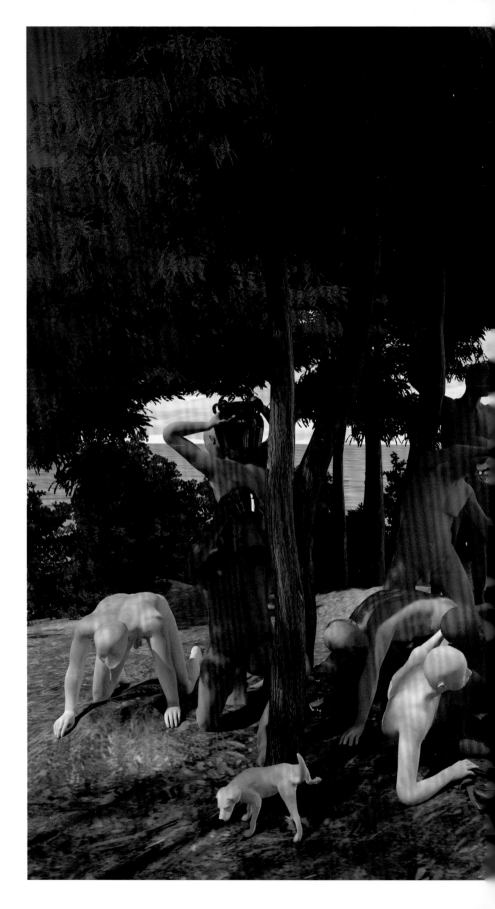

豪饮图，2007

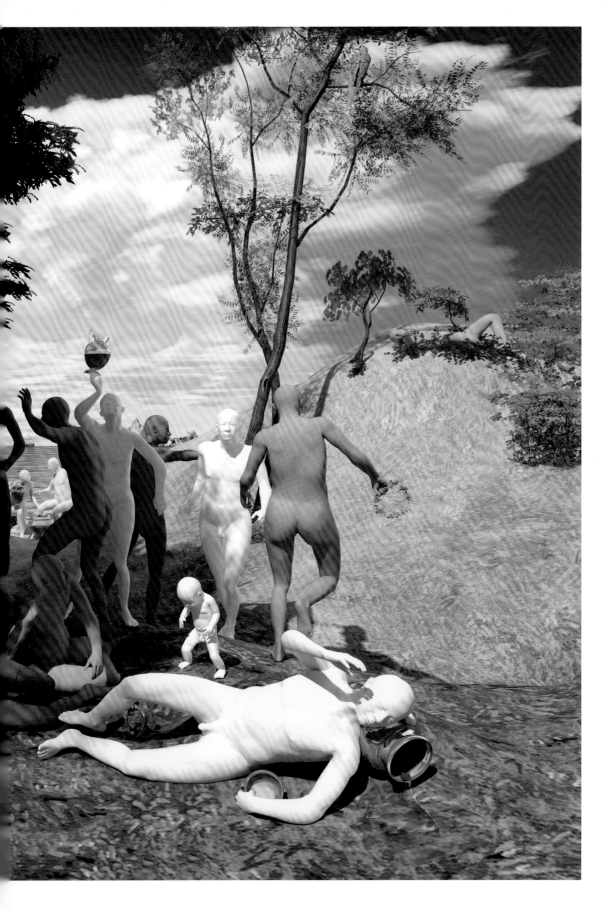

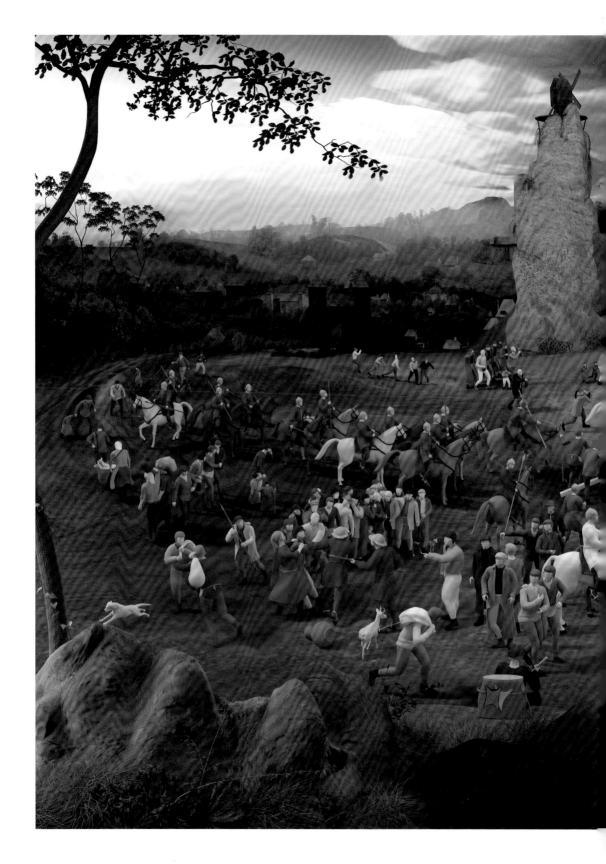

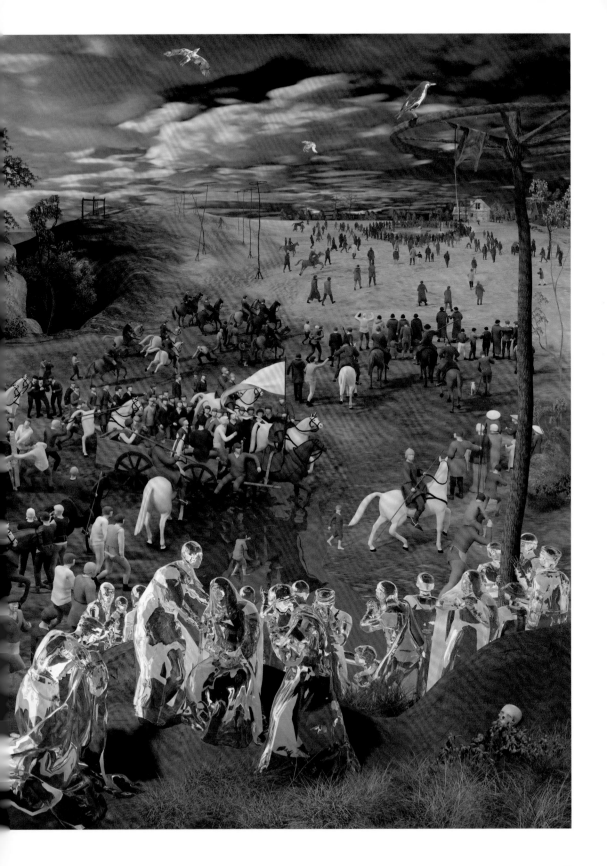

第 40 页：赴刑图，2007

▶ 殉道图，2007
▼ 返老还童图，2007

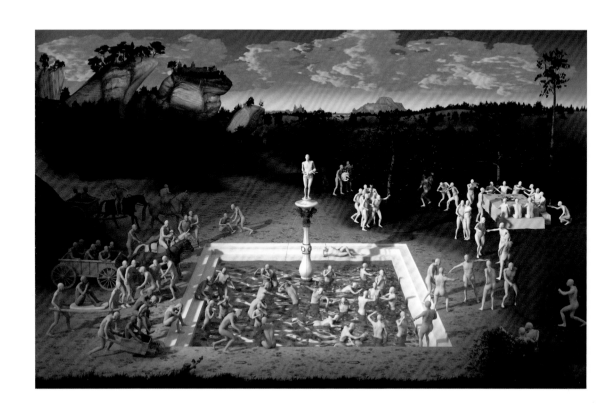

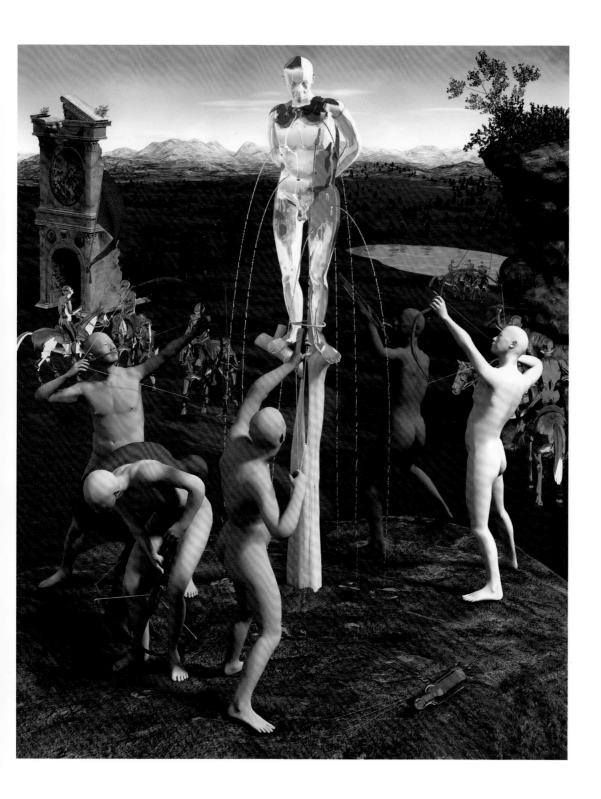

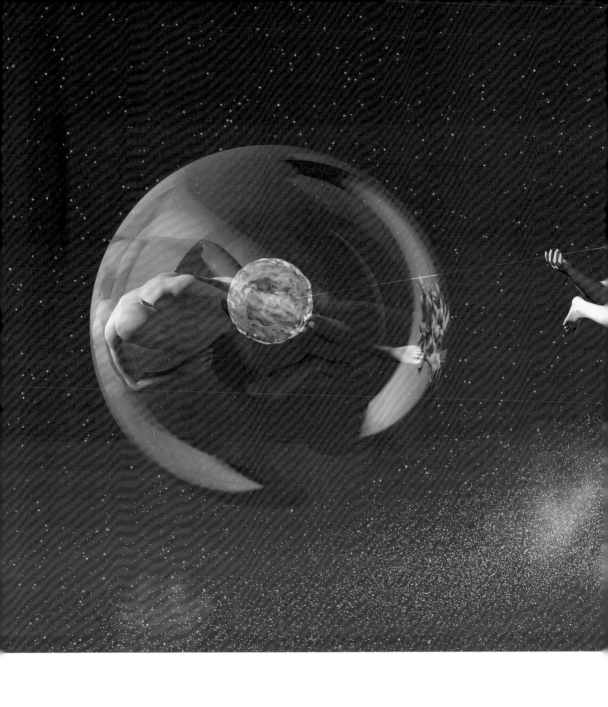

创世图，2007

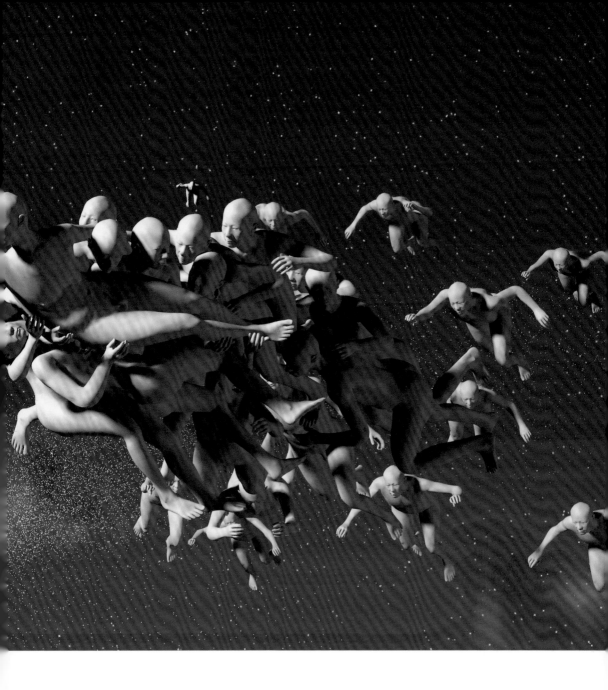

《坐天观井》系列
2008

九联屏：

从生看到死，从死回看生；

从天堂看到地狱，从地狱回望天堂；

从开始看到结束，从结束回顾起始。

希罗尼穆斯·博斯的《人间乐园》是一幅三联画，通常的解释是：左联是天堂，中联是人间，右联是地狱。面对这样一幅画，我想做两件事情。

第一件事情是：通过三维软件将原画由三联画改造为九联画，由一个视点改为七个视点。三个正面屏风的视点与原先的绘画相同，分别看到的是天堂、人间和地狱；其余六个侧面屏风的视点是后加的，在将原画从二维改为三维的场景之后，侧面屏风反映的是从侧面来观看这三个场景，而且把这三个场景联系在了同一个画面上。从天堂越过人间一直看到地狱，反过来也可从地狱回望人间和天堂；从生看到死，从死回看生；从开始看到结束，从结束回顾起始。

第二件事情是：将古代的寓言改成现代的寓言。原画场面宏大，人物众多，充满了无数无法解读的细节。也许对于希罗尼穆斯·博斯同时代的人来说，这些比喻都是不言而喻的，而对于身处另一种语境的现代人来说却变得晦涩难懂，扑朔迷离。于是，我想用我这个时代的语言建立新的谜团，用来隐喻我对这个世界的理解和对生与死的看法，也用来代替对另一个时代谜团的刨根问底。

天堂篇	人间篇	地狱篇
无欲的机器人，	上天入地，	世界的毁灭，
做顺从我们的亚当 ???	时空再造，	发生在，
无臂的维纳斯，	四轮车多，	一个键盘之上，
无需禁采禁果的禁令 !!!	四足马少，	一个按钮之下，
	虎狼温驯，	没有时差，
	牛羊疯狂。	无人可以逃逸。

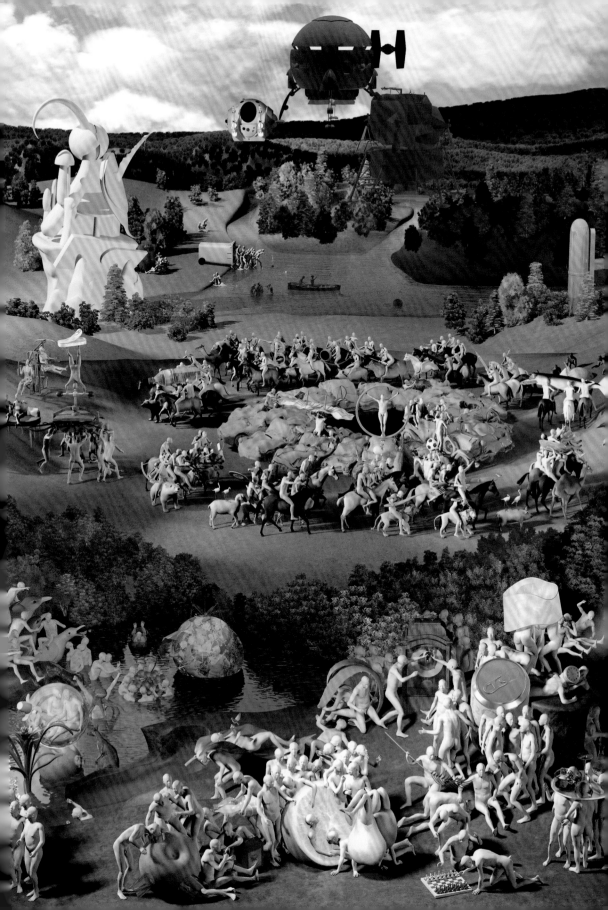

九联屏，2008

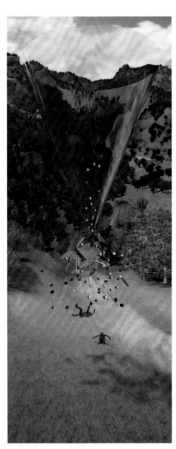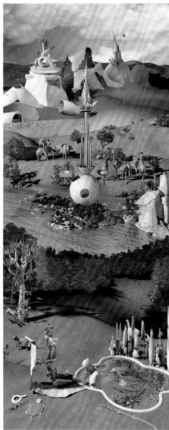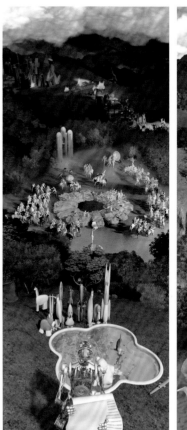

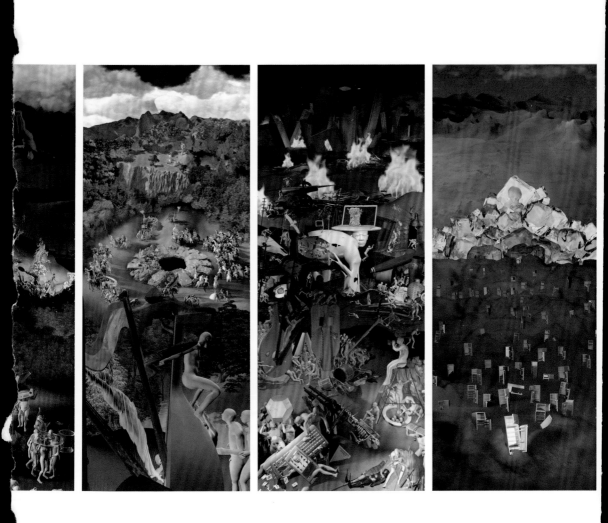

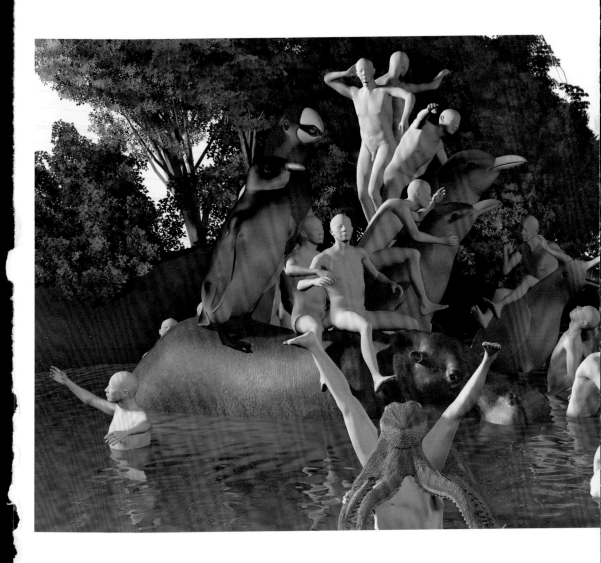

欲，2008

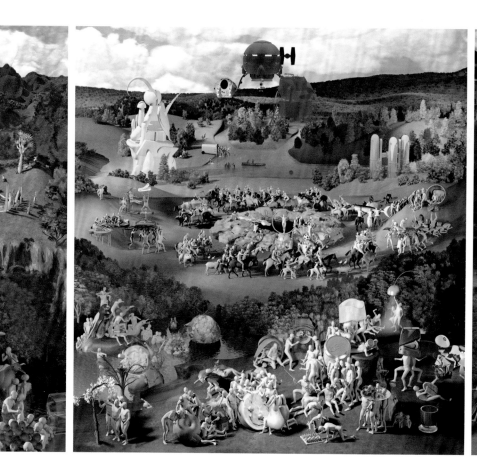
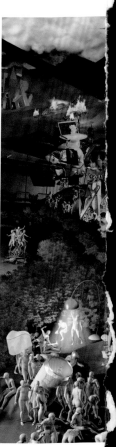

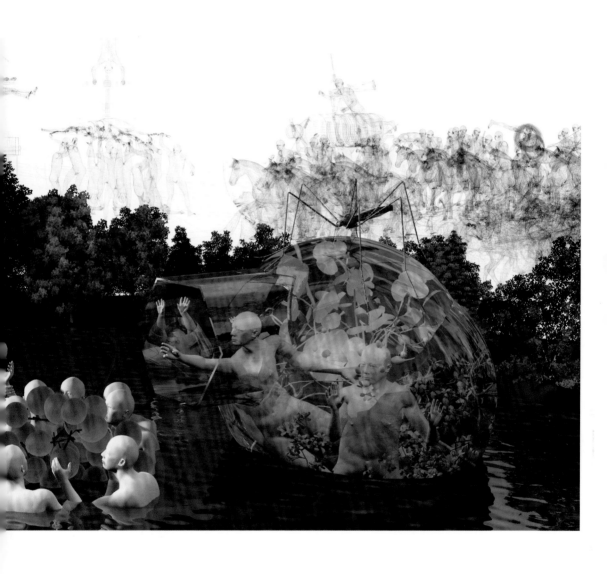

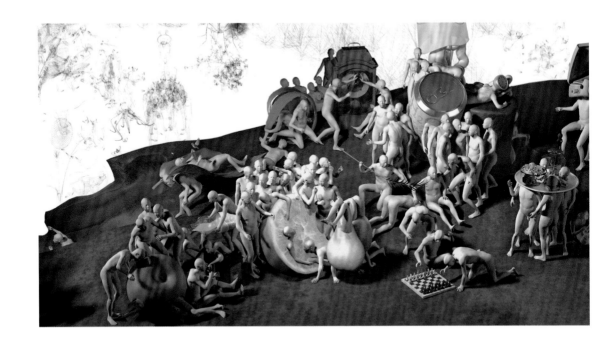

盈，2008

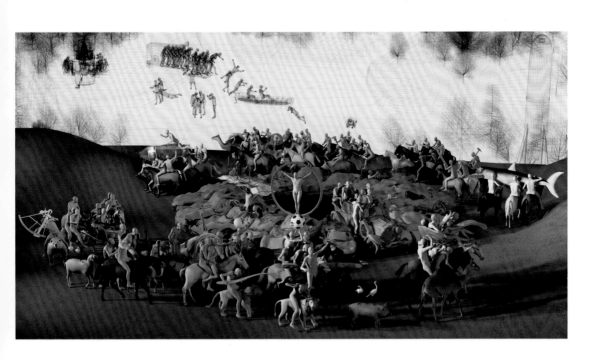

运，2008

坐天观井——截屏，2008

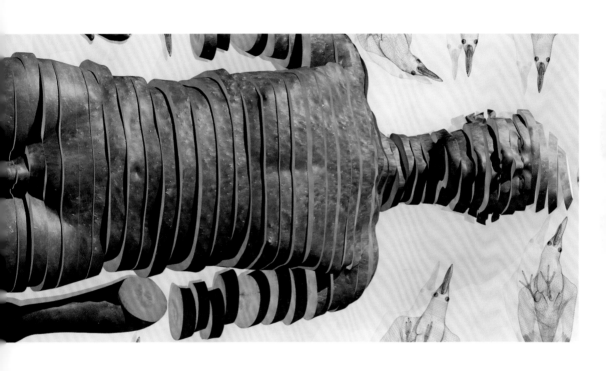

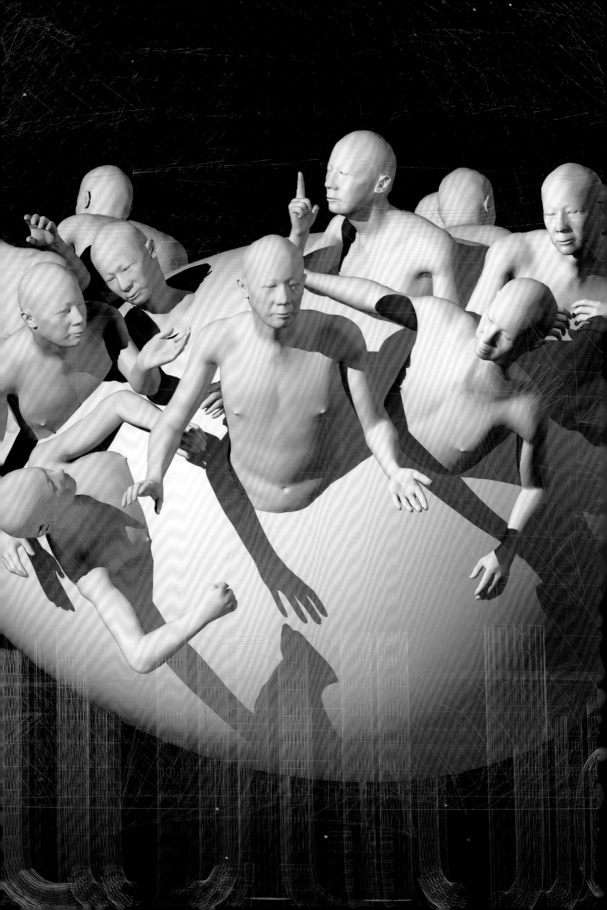

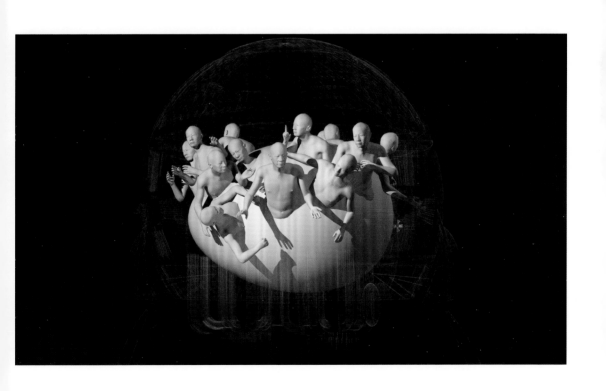

宿，2008

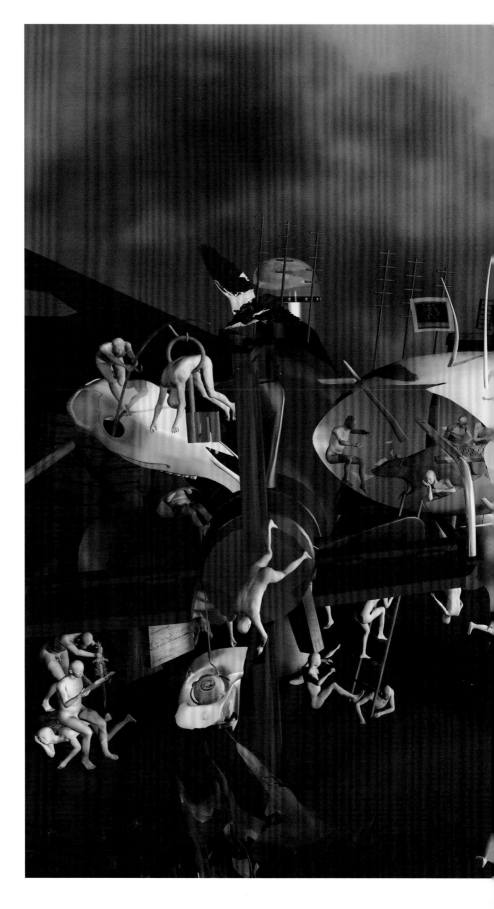

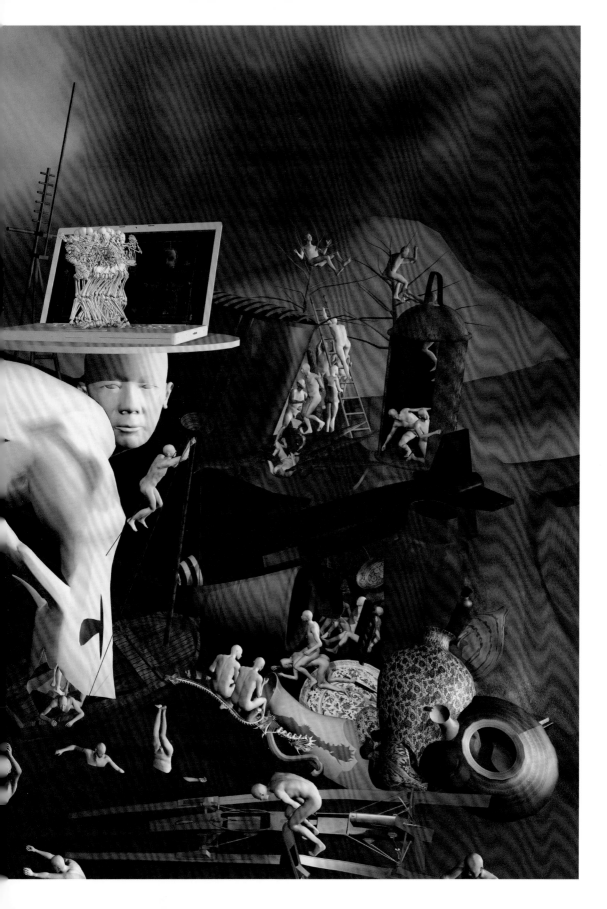

《从头再来》系列

2008—2010

今日美术馆展场

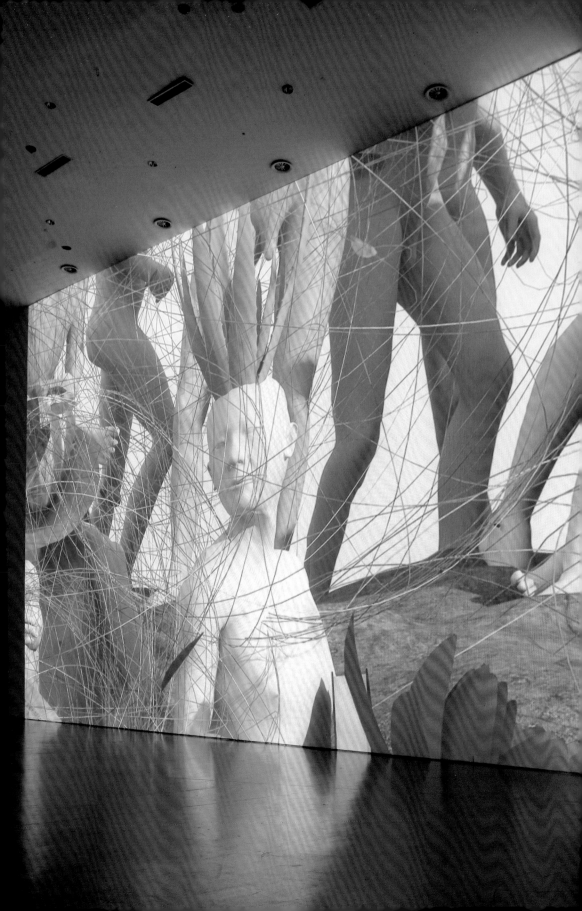

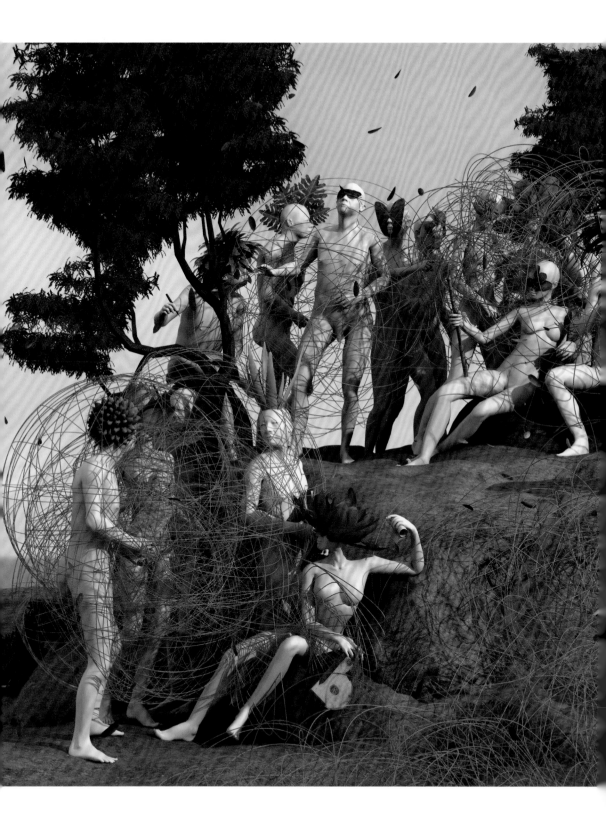

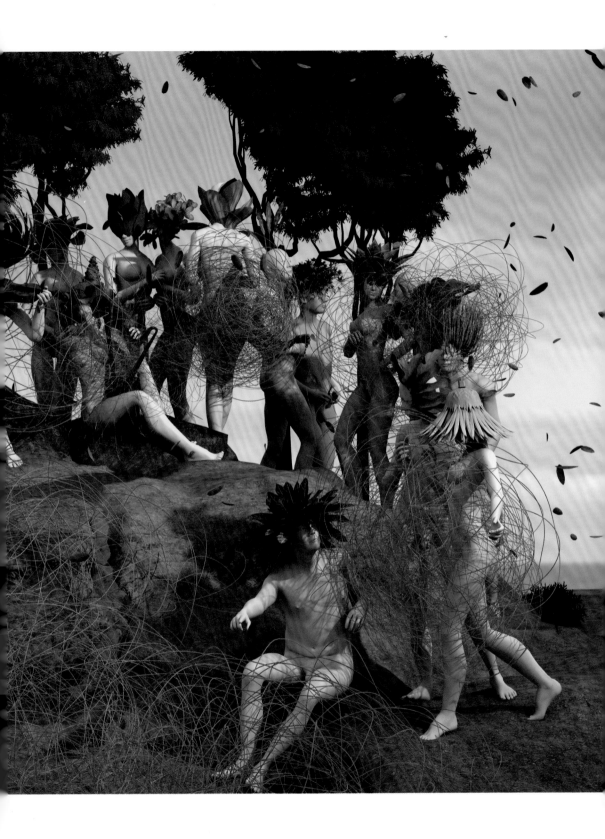

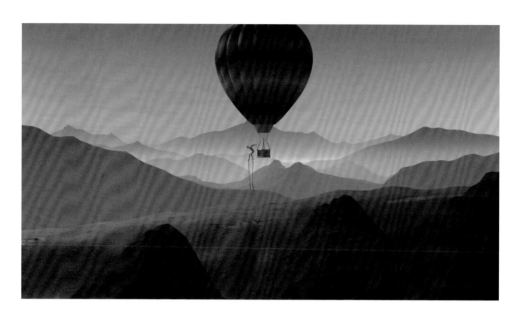

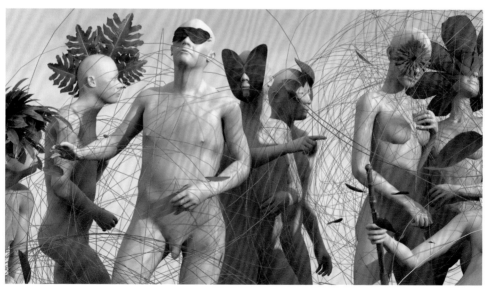

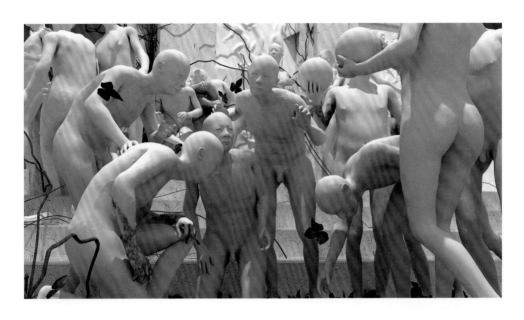

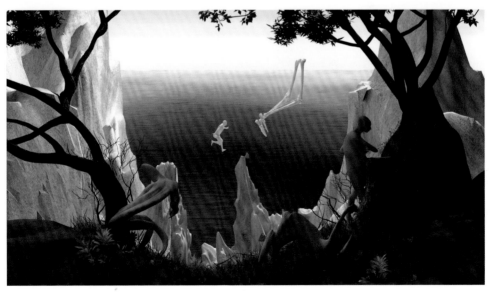

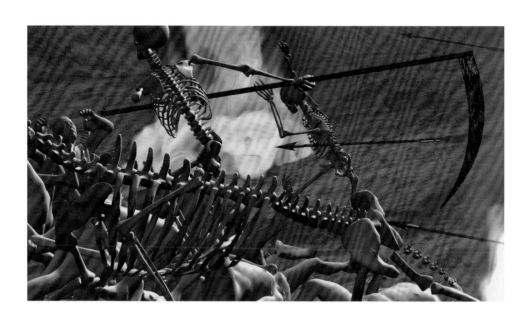

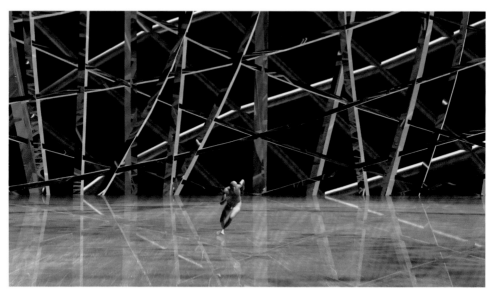

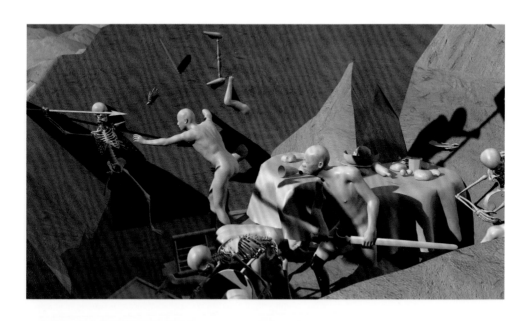

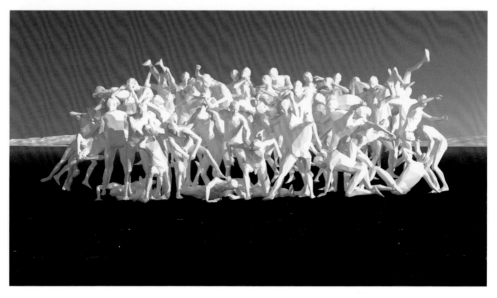

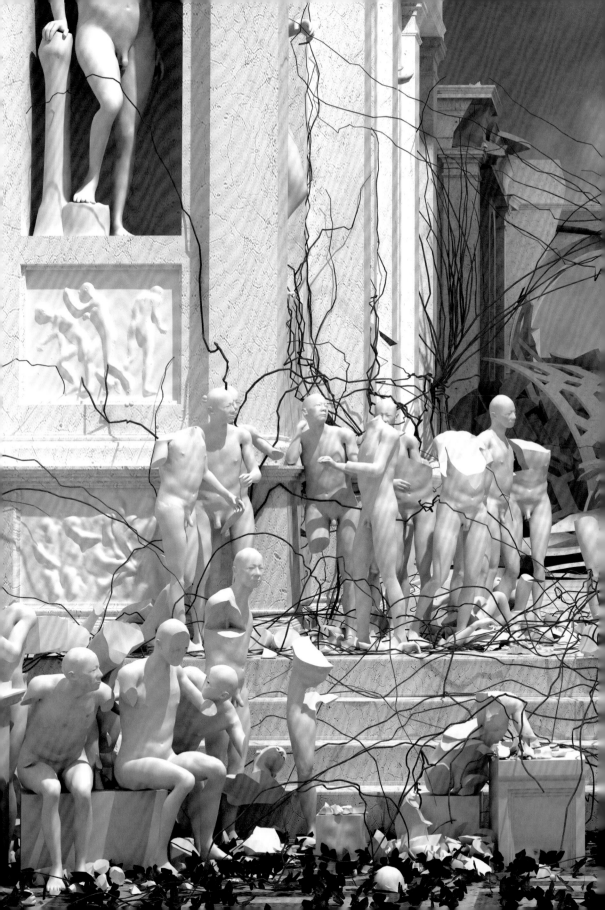

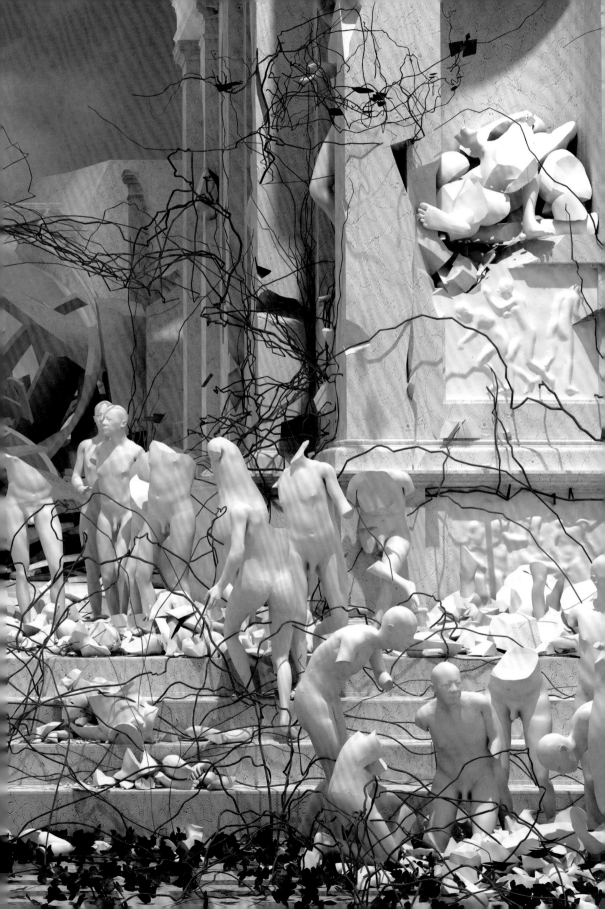

《灰飞烟灭》系列

2009—2010

　　《灰飞烟灭》这部动画自始至终都有由肥皂泡组成的形象出现，如肥皂泡一样的人物稍纵即逝、一触即溃，犹如生命的短暂与脆弱。但即便是如此短暂而脆弱的生命，依旧在制造着或惊天动地或毁天灭地的事业。在地球上以至在宇宙中，也许还没有另一种生命形态是值得如此被崇敬、怜悯或憎恶的。

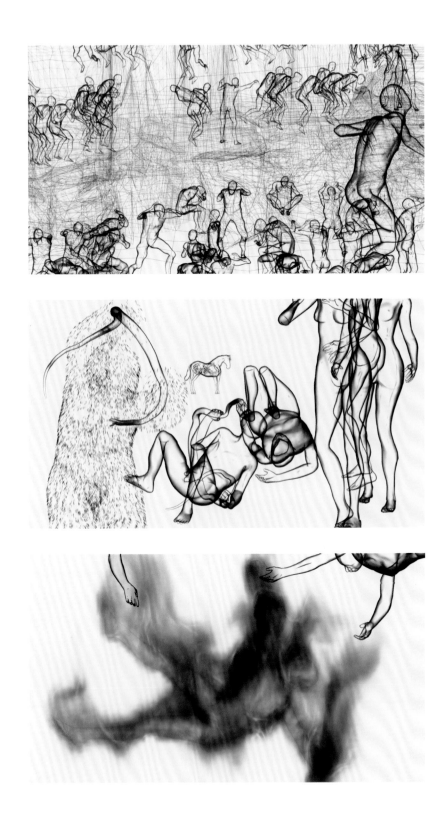

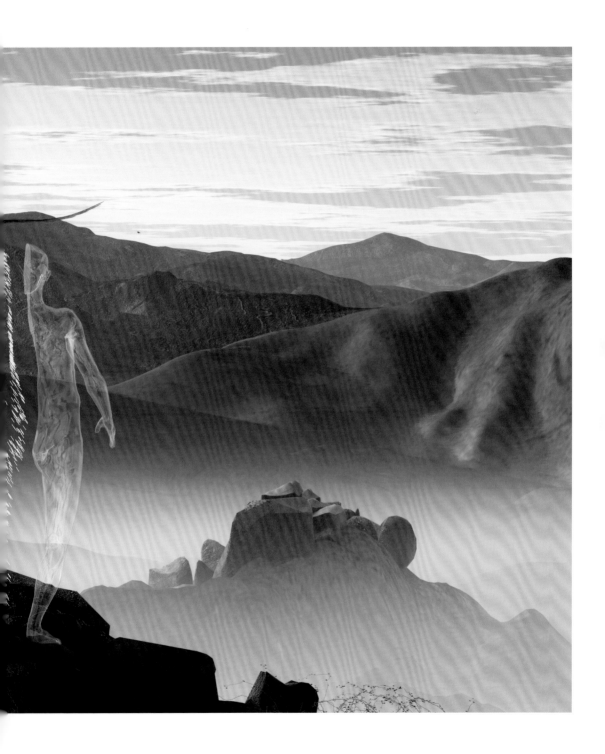

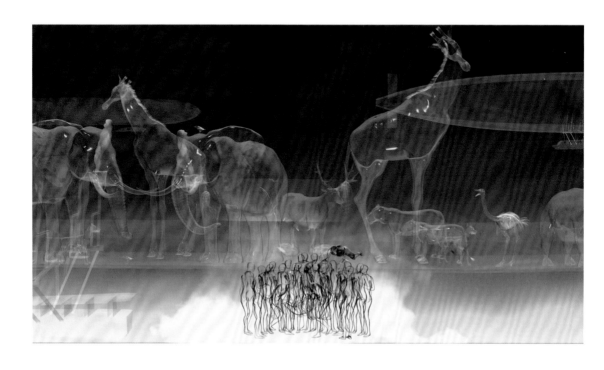

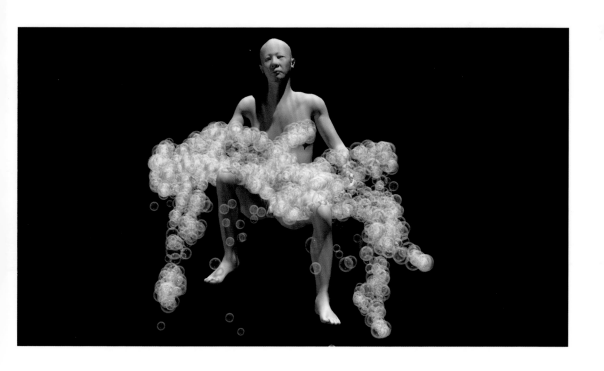

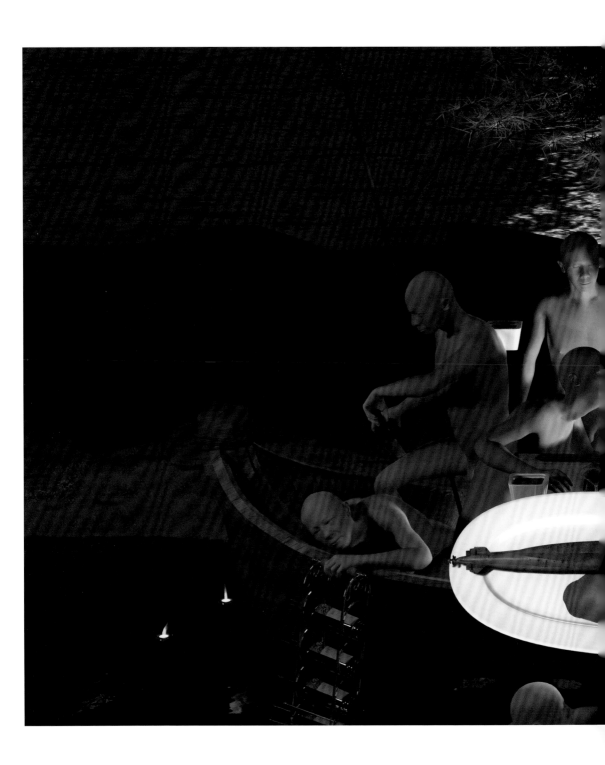

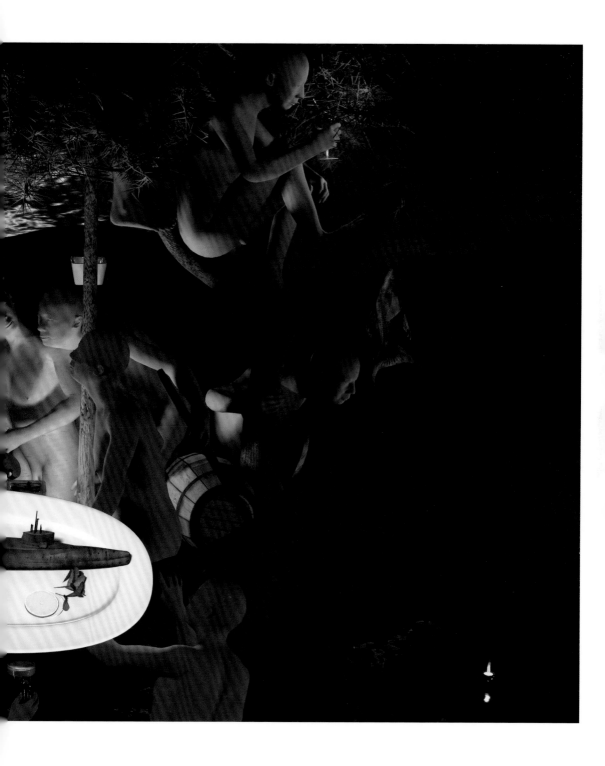

《无中生有》系列

2011—2012

盲目，2011

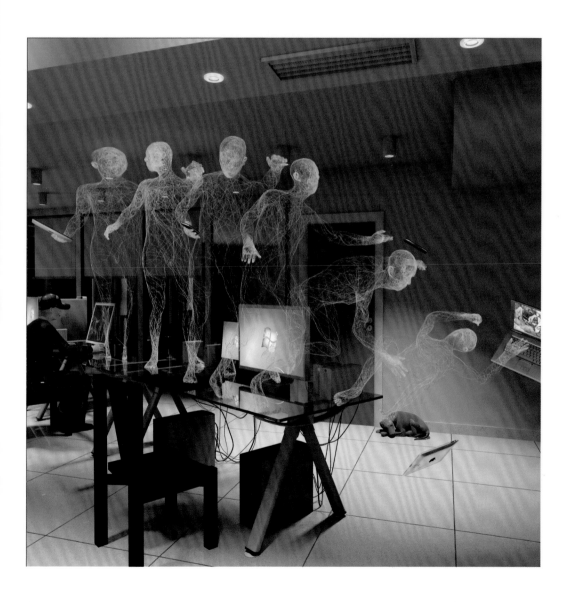

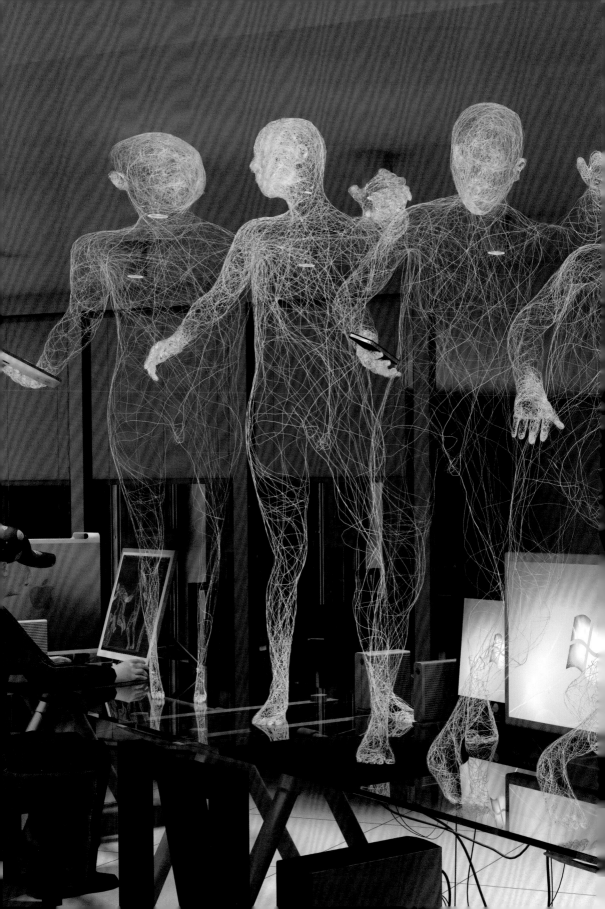

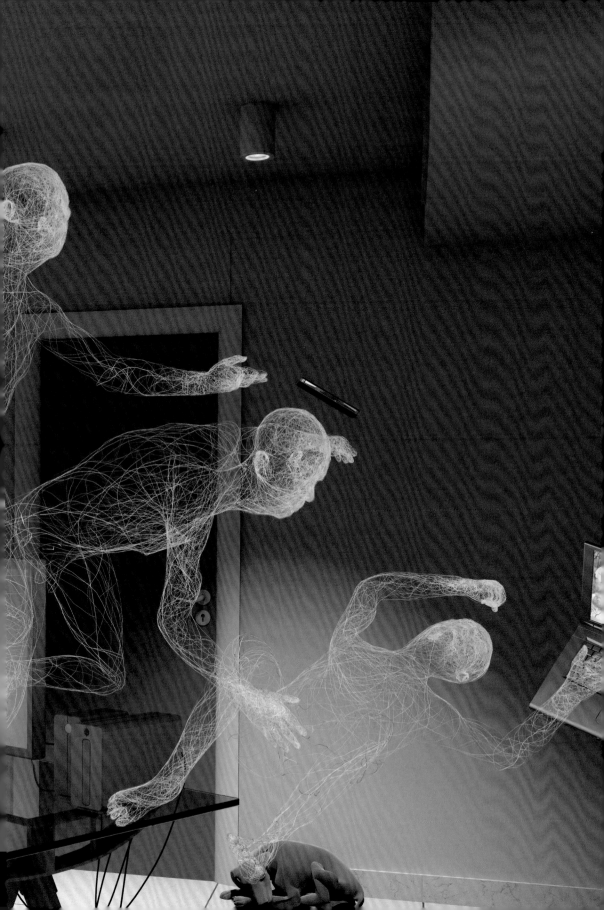

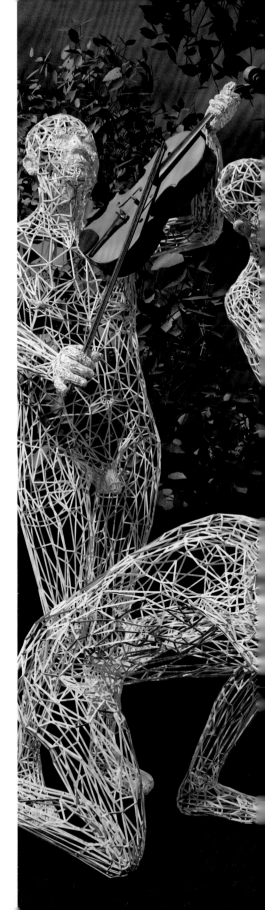

公敌，2011

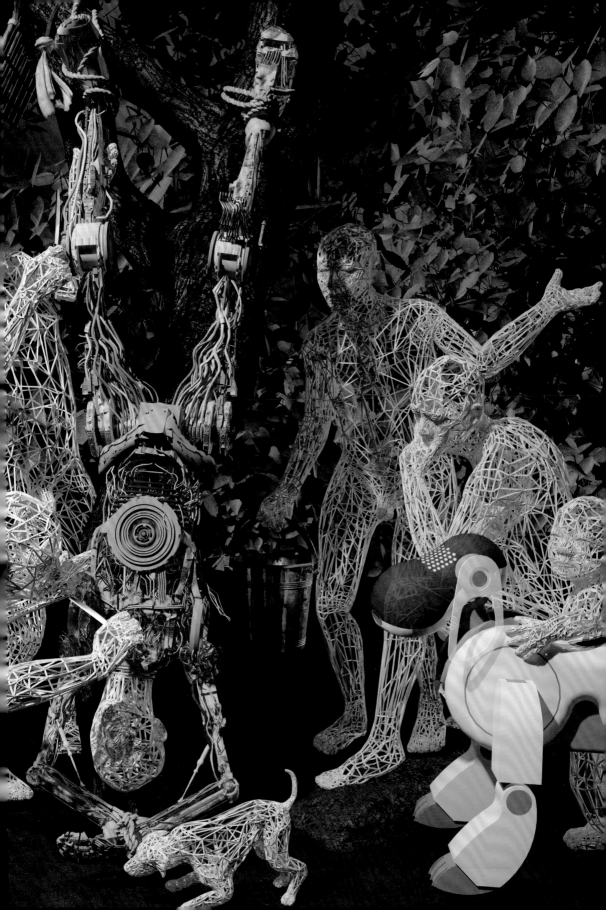

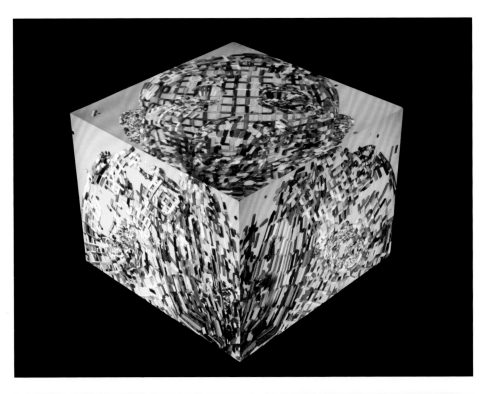

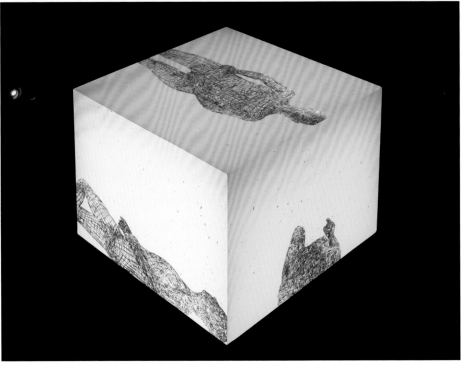

无中生有——三维影像装置，2011—2012

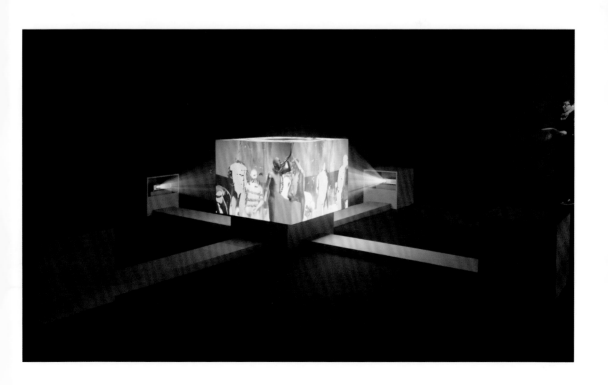

《无始无终》系列

2011—2012

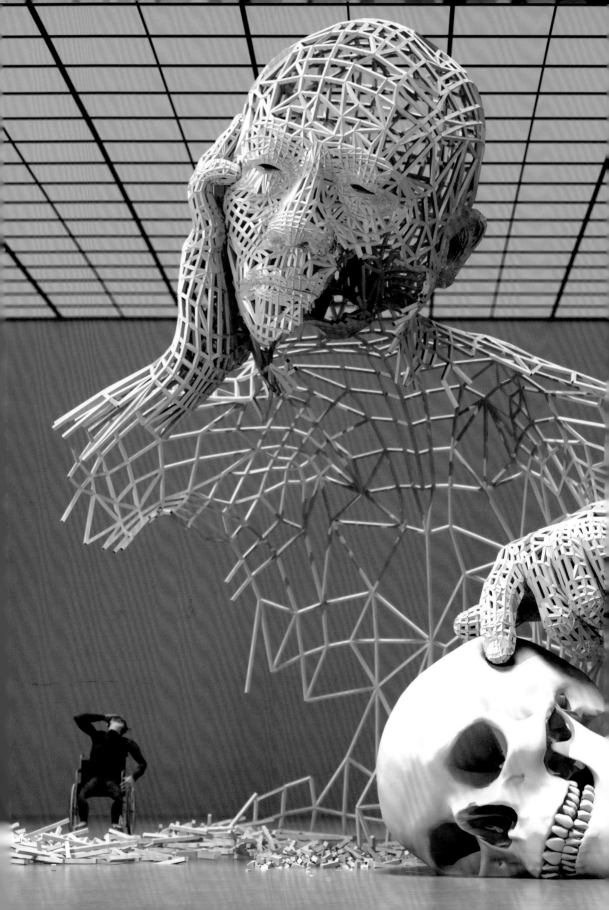

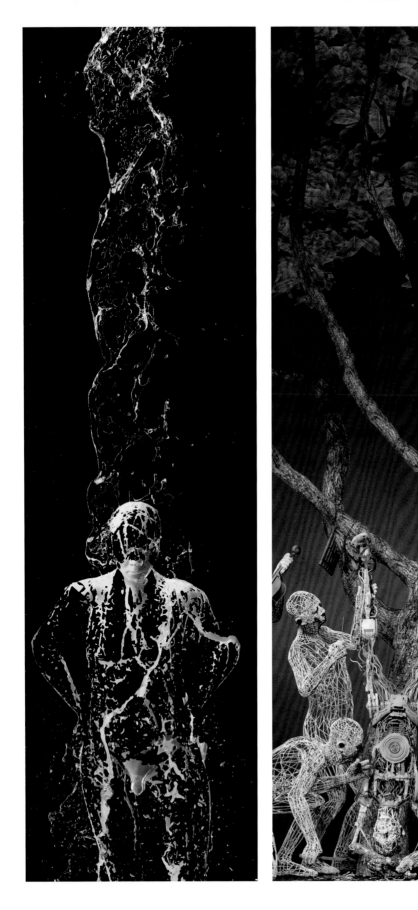

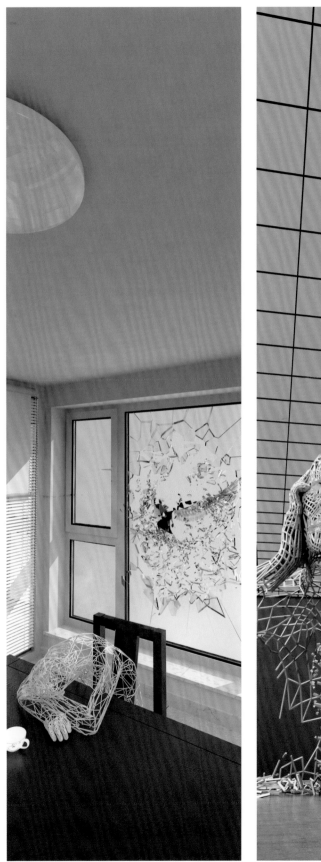
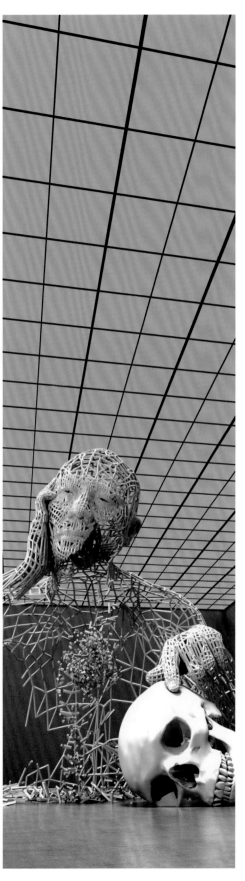

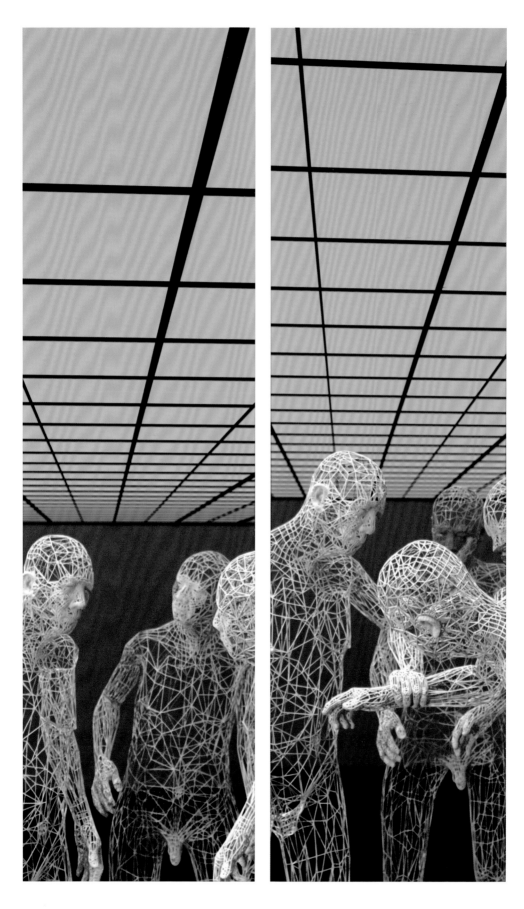

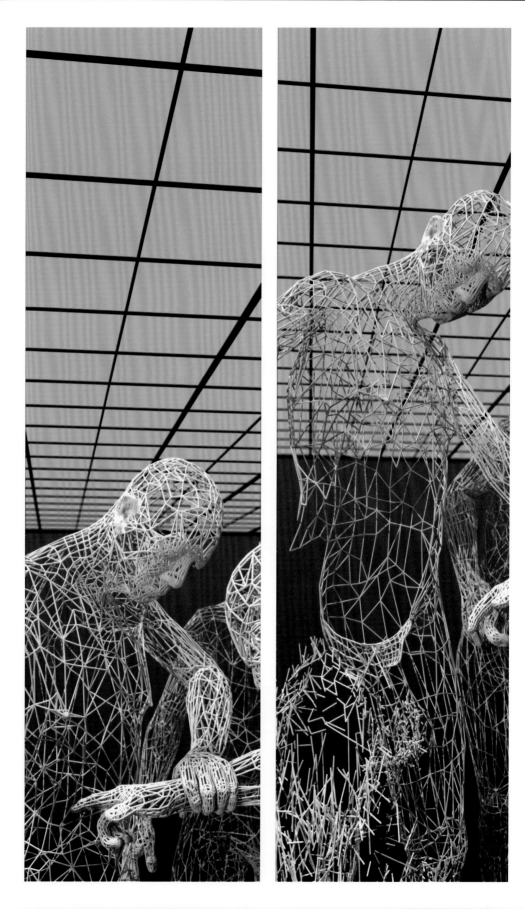

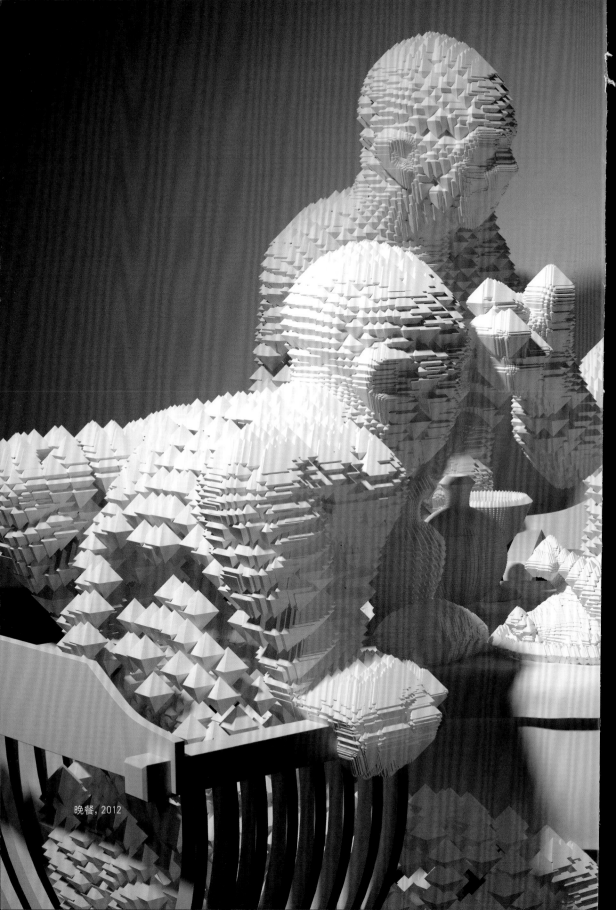
晚餐，2012

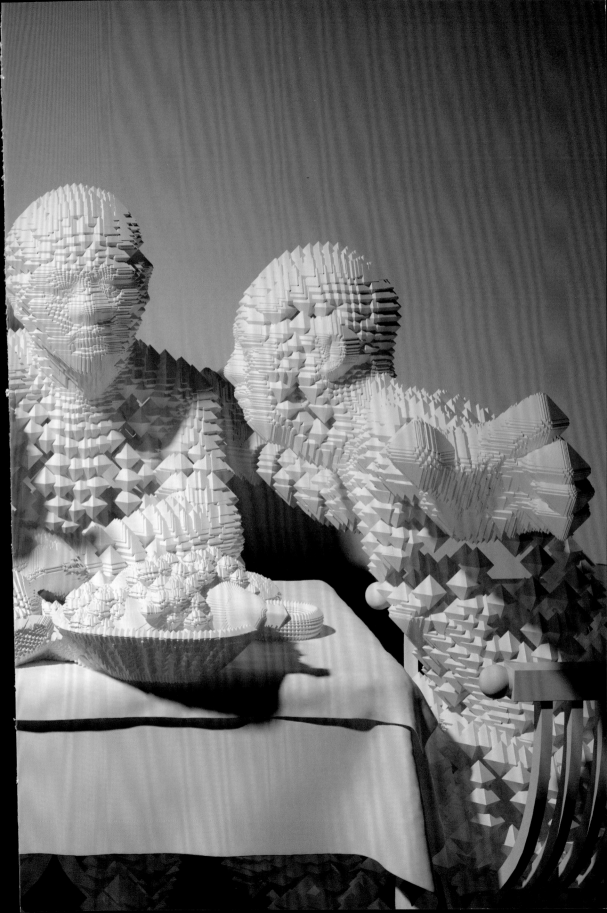

责任编辑：程　禾
文字编辑：谢晓天
责任校对：朱晓波
责任印制：朱圣学

图书在版编目（ＣＩＰ）数据

中国当代摄影图录 . 缪晓春 / 刘铮主编 . -- 杭州：
浙江摄影出版社 , 2018.1

ISBN 978-7-5514-2054-9

Ⅰ . ①中… Ⅱ . ①刘… Ⅲ . ①摄影集－中国－现代
Ⅳ . ① J421

中国版本图书馆 CIP 数据核字 (2017) 第 295924 号

中国当代摄影图录
缪晓春

刘　铮　主编

全国百佳图书出版单位
浙江摄影出版社出版发行
　　　地址：杭州市体育场路 347 号
　　　邮编：310006
　　　电话：0571-85142991
　　　网址：www.photo.zjcb.com
制版：浙江新华图文制作有限公司
印刷：浙江影天印业有限公司
开本：710mm×1000mm　　1/16
印张：6
2018 年 1 月第 1 版　　2018 年 1 月第 1 次印刷
ISBN 978-7-5514-2054-9
定价：128.00 元